Welcome!

花&雜貨
時尚搭配技巧

不凋花・人造花
&雜貨的美麗變身

Welcome!

監修 桑島佳英

花有著不可思議的力量。

裝飾花朵之後，立刻會給人活潑開朗的印象，

房間的氣氛也會因此改變。

不僅如此，你是否曾感覺只要看到花，

身心靈就會在不知不覺中放鬆下來呢？

華麗美豔，讓人心情為之沉靜的花之光景。

無論是嬌小的花或重瓣花，都充分展現美麗花姿。

本書蒐集了許多活用可愛雜貨，

讓房間滿開花朵的點子。

每一樣都是輕鬆簡單就能完成。

為了自己，也為了能和心愛的人度過每一刻美好時光，

不妨利用花與雜貨，享受這世界專屬的室內風情吧！

以永遠綻放的花朵&可愛雜貨，

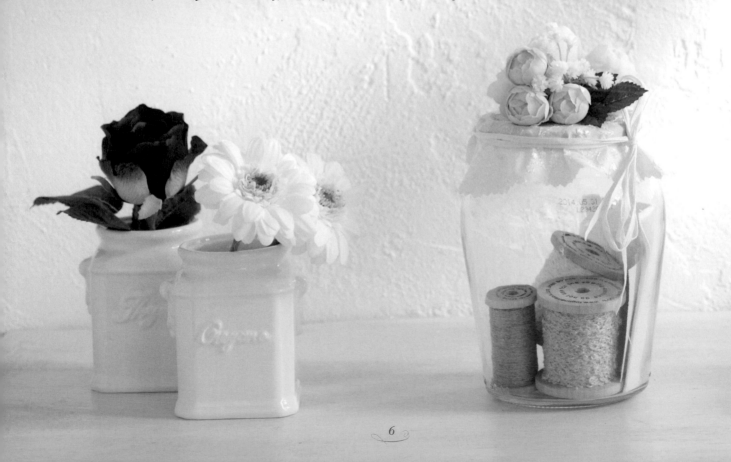

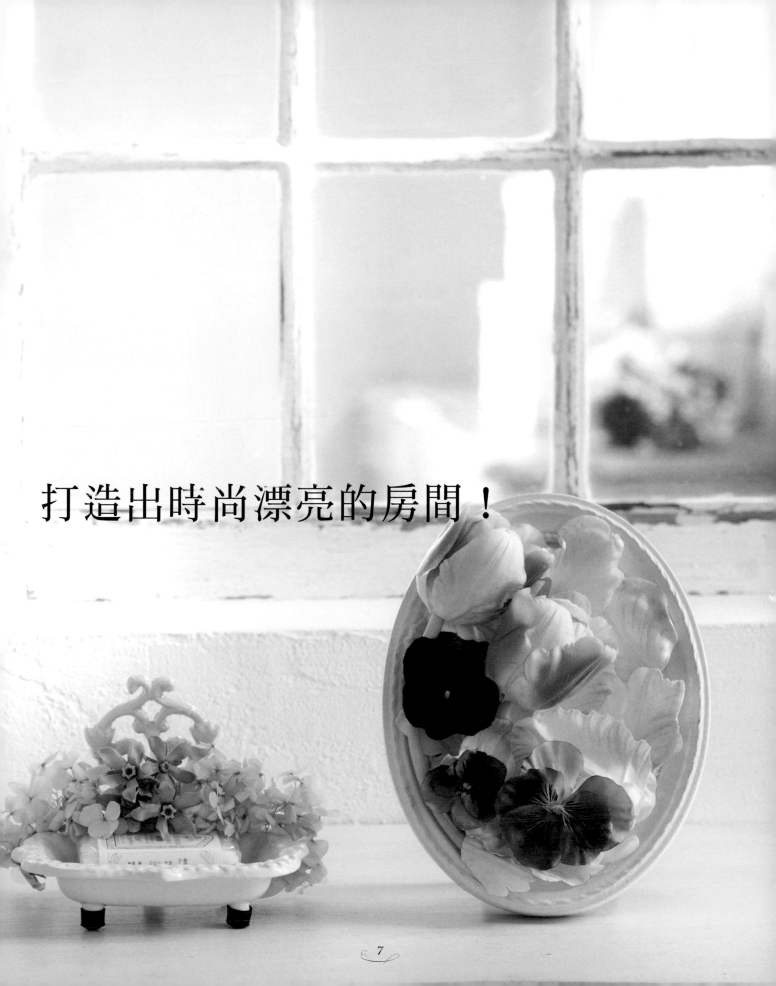

打造出時尚漂亮的房間！

Contents

以色彩展現魅力的室內設計
春夏秋冬
以花來享受每個季節────14

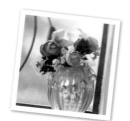

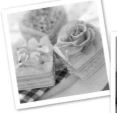
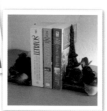
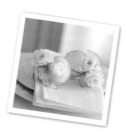

輕鬆簡單就能動手作
以花朵來裝飾
人氣雜貨小物────40

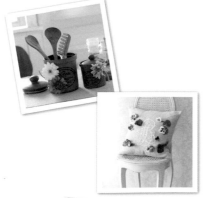

牆壁、門，還是窗戶？
想裝飾在哪裡呢？
各個場所的搭配集錦 ………… *68*

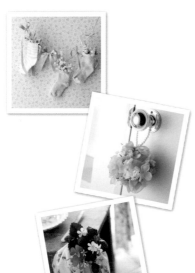

本書使用方法

＊花材名稱基本上以插花用一般俗名為準。A指人造花，P指不凋花，D指乾燥花。

＊有介紹製作方法的作品，會在作品說明文字的結尾處標記頁碼。

＊關於雜貨小物的店家資訊，以字母簡稱標示。詳細資訊請參閱P.120。

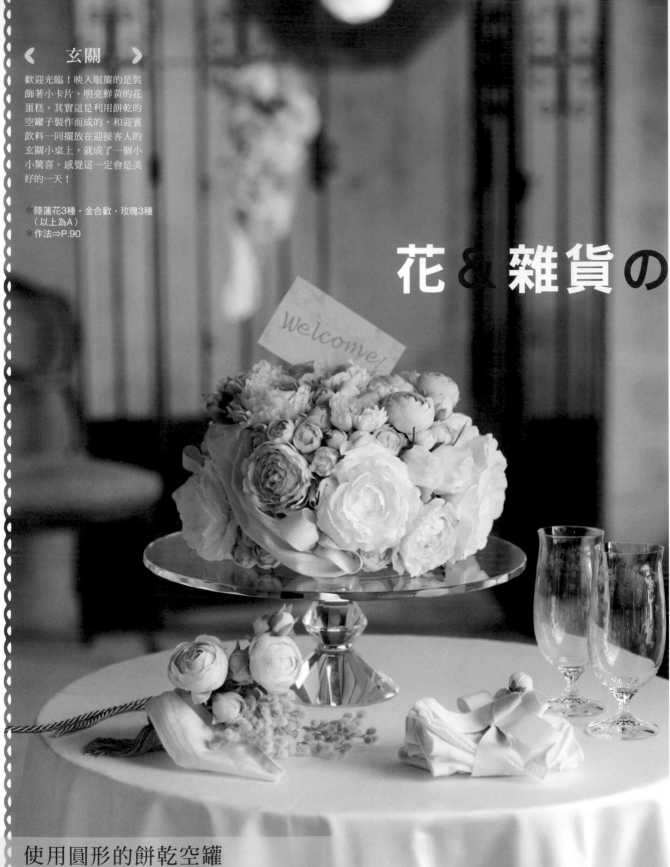

玄關

歡迎光臨！映入眼簾的是裝飾著小卡片，明亮鮮黃的花蛋糕。其實這是利用餅乾的空罐子製作而成的。和迎賓飲料一同擺放在迎接客人的玄關小桌上，就成了一個小小驚喜。感覺這一定會是美好的一天！

※陸蓮花3種‧金合歡‧玫瑰3種
（以上為A）
※作法⇒P.90

花 & 雜貨の

Entrance

使用圓形的餅乾空罐
作成鮮亮的花蛋糕來迎接賓客

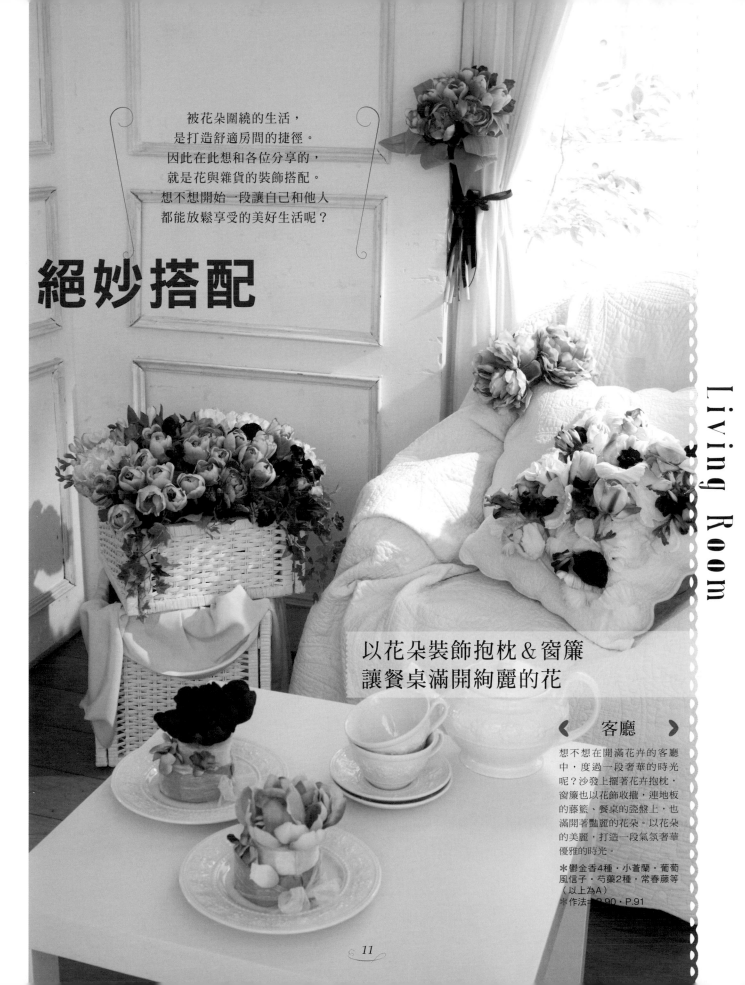

被花朵圍繞的生活，
是打造舒適房間的捷徑。
因此在此想和各位分享的，
就是花與雜貨的裝飾搭配。
想不想開始一段讓自己和他人
都能放鬆享受的美好生活呢？

絕妙搭配

以花朵裝飾抱枕＆窗簾
讓餐桌滿開絢麗的花

❮ 客廳 ❯

想不想在開滿花卉的客廳
中，度過一段奢華的時光
呢？沙發上擺著花卉抱枕，
窗簾也以花飾收攏，連地板
的藤籃、餐桌的瓷盤上，也
滿開著豔麗的花朵。以花朵
的美麗，打造一段氣氛奢華
優雅的時光。

＊鬱金香4種・小蒼蘭・葡萄
風信子・芍藥2種・常春藤等
（以上為A）
＊作法＝P.90・P.91

Kitchen

在窗邊和器皿中擺滿花朵
和家人熱鬧共享天倫之樂

〈 廚房 〉

如果在一天之中，有許多時
間會在這裡度過，不如將窗
邊的玻璃瓶和調理台的器
皿，以帶有太陽氣息的花，
或精神飽滿、維他命色的花
朵來裝飾吧！這樣作菜與打
掃的時光，一定會更加歡
愉。

※非洲菊3種・萬壽菊・迷你
番茄等（以上為A）
※吊瓶方法→P.57
※作法→P.91
※收納罐／PD

12

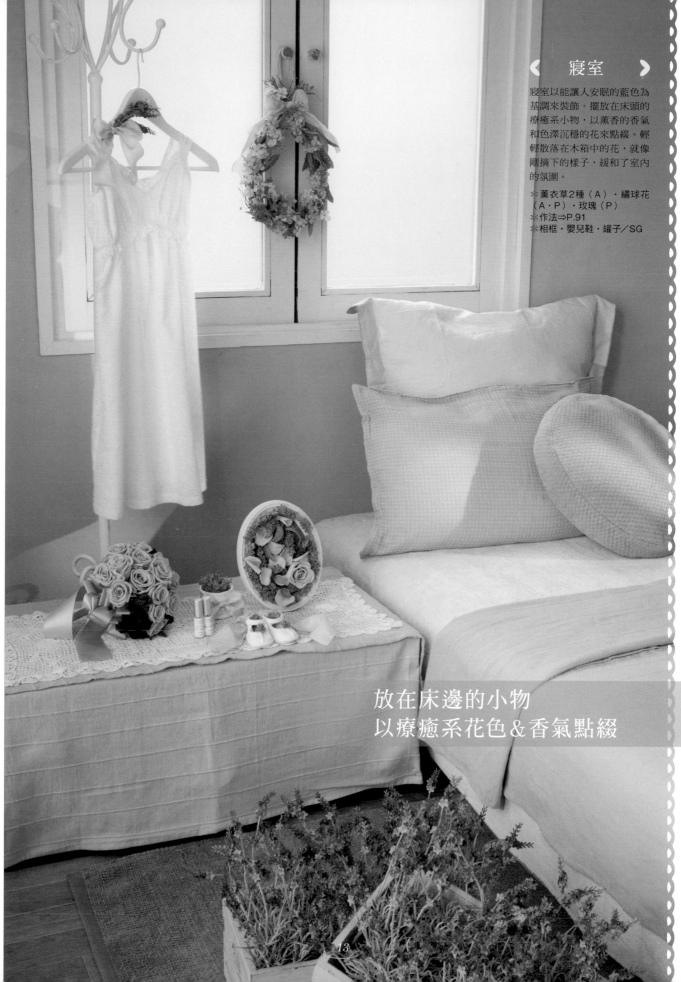

寝室以能讓人安眠的藍色為
基調來裝飾。擺放在床頭的
療癒系小物，以薰香的香氣
和色澤沉穩的花來點綴。輕
輕散落在木箱中的花，就像
剛摘下的樣子，緩和了室內
的氛圍。

＊薰衣草2種（A）・繡球花
　（A・P）・玫瑰（P）
＊作法⇒P.91
＊相框・嬰兒鞋・罐子／SG

Bed Room

放在床邊的小物
以療癒系花色&香氣點綴

以色彩展現魅力的室內設計
春夏秋冬
以花來享受每個季節

讓花與雜貨打造的室內風景
反映出季節的色彩吧！
春天是如夢似幻的粉紅色、夏天是海與天空的蔚藍色、
秋天是能令人聯想到楓葉的紅色和橘色、
冬天則是雪的白色。
將色彩重疊，打造出童話般的場景。
季節的花卉圖鑑也一起奉上。

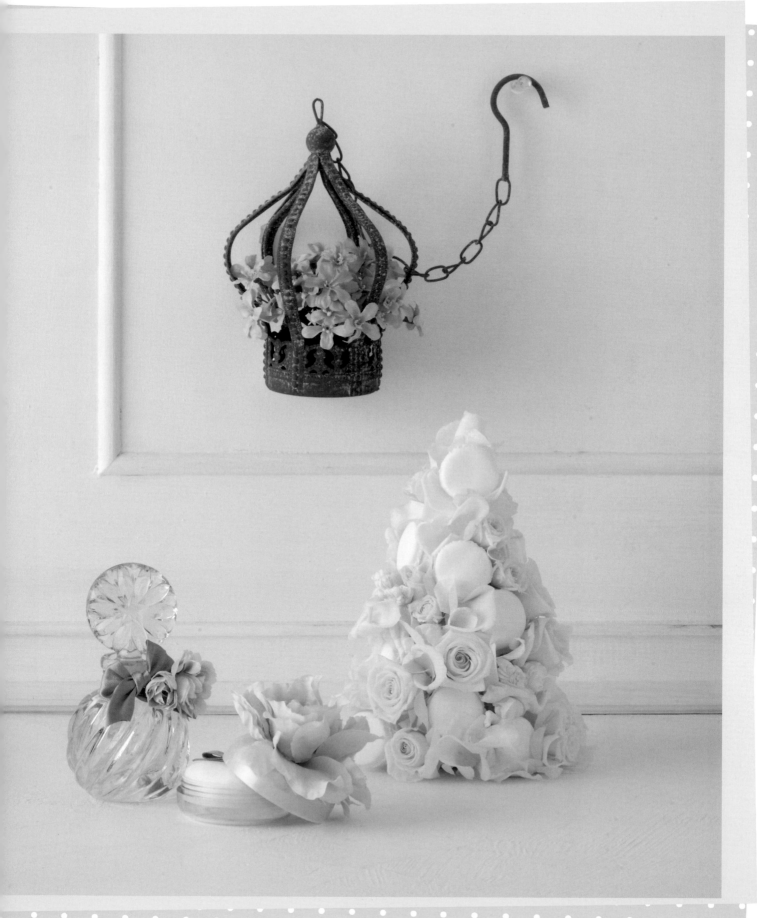

Spring

春

My Room

萬象更新的季節
搭配讓心情
甜美柔和的花色

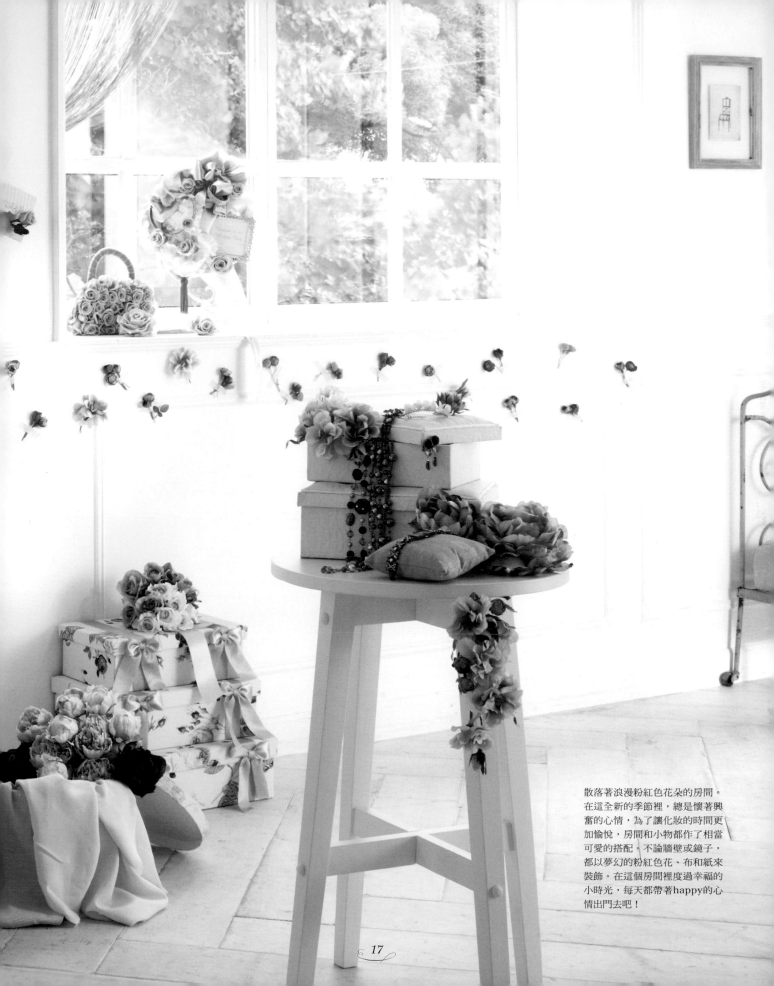

散落著浪漫粉紅色花朵的房間。
在這全新的季節裡，總是懷著興
奮的心情，為了讓化妝的時間更
加愉悅，房間和小物都作了相當
可愛的搭配。不論牆壁或鏡子，
都以夢幻的粉紅色花、布和紙來
裝飾。在這個房間裡度過幸福的
小時光，每天都帶著happy的心
情出門去吧！

玫瑰＆天然石小巧手拿鏡

在手拿鏡背面，隨意黏上
以樹脂加工的乾燥玫瑰和
喜歡的天然石。再繫上流
蘇，就是一件讓人想帶在
身邊的小物。

＊樹脂加工的玫瑰（P）

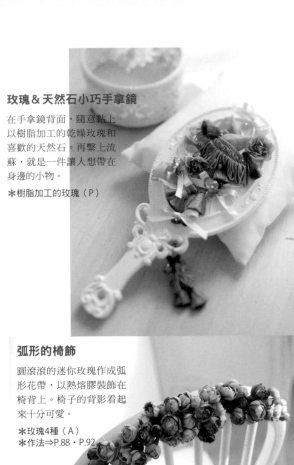

花＆紫水晶的薰香瓶

將迷你薰香瓶，以玫瑰和
小花作成的花環及紫水晶
項鍊加以妝點。

＊玫瑰4種・紫丁香等
（以上為A）

弧形的椅飾

圓滾滾的迷你玫瑰作成弧
形花帶，以熱熔膠裝飾在
椅背上。椅子的背影看起
來十分可愛。

＊玫瑰4種（A）
＊作法⇒P.88・P.92

以花點綴滿載回憶的卡片

芭蕾舞鞋和禮服樣式的卡
片，是芭蕾舞發表會及婚
禮的邀請卡。將康乃馨的
花瓣，以雙面膠黏貼裝飾
在卡片上。

＊康乃馨・玫瑰2種
（以上為P）

隨春風起舞・在牆上舞動的花朵們

好似隨春風舞動般的玫瑰
花們。只要利用可愛的紙
膠帶，就能簡單貼在牆壁
上。

＊玫瑰4種（A）
＊以紙膠帶黏貼⇒P.89

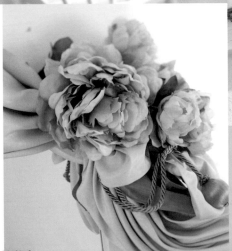

大輪花妝點梳妝台

梳妝台的鏡緣，以打褶的
軟布及華麗的芍藥裝飾。
再加上一點絲質的流蘇，
更增添優雅感。

＊芍藥2種（A）
＊作法⇒P.92

心情開朗的季節
最希望有浪漫花色圍繞在身邊

如果除了身邊的小物，連家具和牆壁也以滿滿的粉色花朵裝飾，
房間內也會瀰漫著春色浪漫的柔美氛圍。
要不要試試在清醒到出門為止的這段時間，
享受被這甜蜜的花色包圍著身心靈的幸福感覺呢？

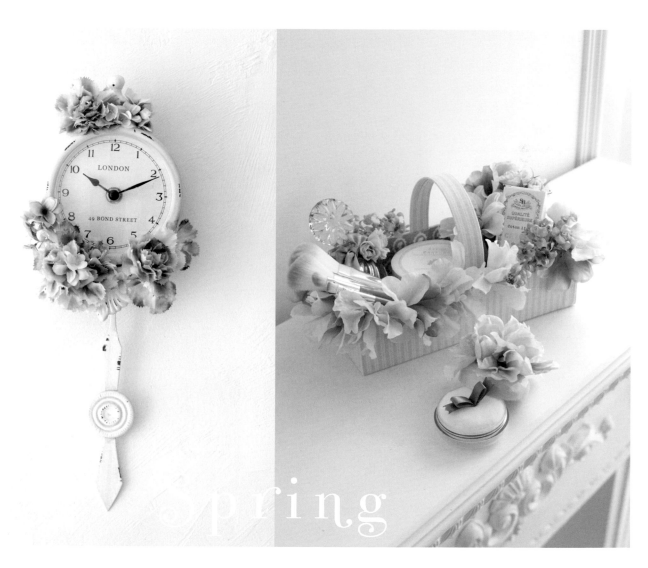

色彩美麗的懷舊花鐘

將舊式的掛鐘黏上適合春
天顏色的花朵裝飾。從淡
粉紅色到紫色的漸層令人
讚嘆。

＊康乃馨・紫丁香2種
　（以上為A）
＊時鐘／CG

以花&布料妝點的化妝盒

重要的化妝道具，就收藏
在以喜愛圖樣的花布製作
而成的化粧布盒中吧！布
盒的邊緣以熱熔膠黏上花
瓣，盛裝打扮一番。

＊玫瑰2種・紫丁香
　（以上為A）

*Spring

陸蓮花

陸蓮花是點綴春色的最佳主角，相當有人氣。花瓣層層重疊，豔麗的花姿討人喜愛，花色也多彩繽紛。

芍藥

芍藥是可比擬美人綽約風姿的美豔大輪花。盛開時自不用說，即使只開三分、五分也令人印象深刻。

罌粟花

罌粟花是有著波浪邊纖薄花瓣和鮮明黃色花蕊為特徵的花。細長的花莖及纖細的葉片，帶有清亮的氣息。

非洲菊

非洲菊是花蕊被細長花瓣團團圍繞，開得像太陽一樣的花。有像圖片中一樣花瓣尖細的品種，也有呈球狀的種類。

紫丁香

在枝頭錦簇盛開的小花，飄散著清新的氣息。法語的花名是lilas，是在巴黎街頭隨處可見的花。

說到代表春天的花，
一般都會先聯想到櫻花，
其實春天還有許多帶有自然風情的花朵，
以及搶在早春綻放的球根花。
花色豐富，每一朵都顯得雍容華貴。

香豌豆花

香豌豆花輕飄飄的花姿令人喜愛。有著自然生長開花的嬌柔和直挺纖長的強健花莖，相當吸引人。

葡萄風信子

葡萄風信子是常見於春季花壇的花。藍紫色葡萄般的花嬌小可愛，好像倒插在花莖前端一樣的姿態，令人喜愛。

鬱金香

常為童謠所歌頌，在春季球根花中，擁有壓倒性人氣的鬱金香。在荷蘭或土耳其等國，是代表國家的國花。

*以上花材均為人造花。

Flower Collection

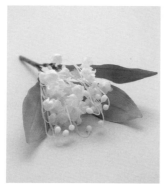

鈴蘭

相當可愛的鐘形花。在法國，它是傳遞幸福的象徵，在5月1日還有互相贈送鈴蘭的習俗。

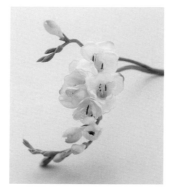

小蒼蘭（素心蘭）

小蒼蘭是一種在細長彈韌的花莖前端，連接著可愛花朵的球根花。每一株都帶有從花蕾到盛開等好幾朵的花。

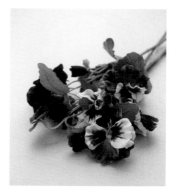

三色堇

三色堇花如其名，一朵花中有多種顏色，鮮明的對比相當有趣。

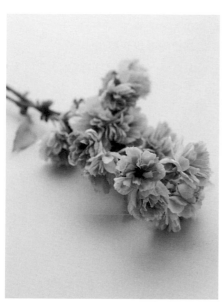

櫻花

櫻花是春季花景中不可或缺的人氣花。除了清麗的一重瓣，還有豔麗的八重瓣及帶葉的品種。

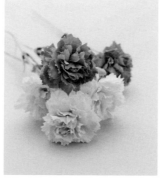

康乃馨

康乃馨是母親節送給媽媽的代表花。最近還有別緻的茶色系和清爽的綠色系花，用途也更廣。

金合歡

嬌小可愛，許多黃色毛球般的小花依附在花莖上。在歐洲，金合歡是象徵春季的花。

白頭翁

在圓形的花瓣中心，有著水靈大眼一般的花蕊，令人印象深刻。花色繁多，像似巴西利的葉子也相當獨特。

大花四照花

大花四照花是在櫻花凋謝後才開始綻放的花。常作為庭園木及路樹，花形簡單，但很有存在感。

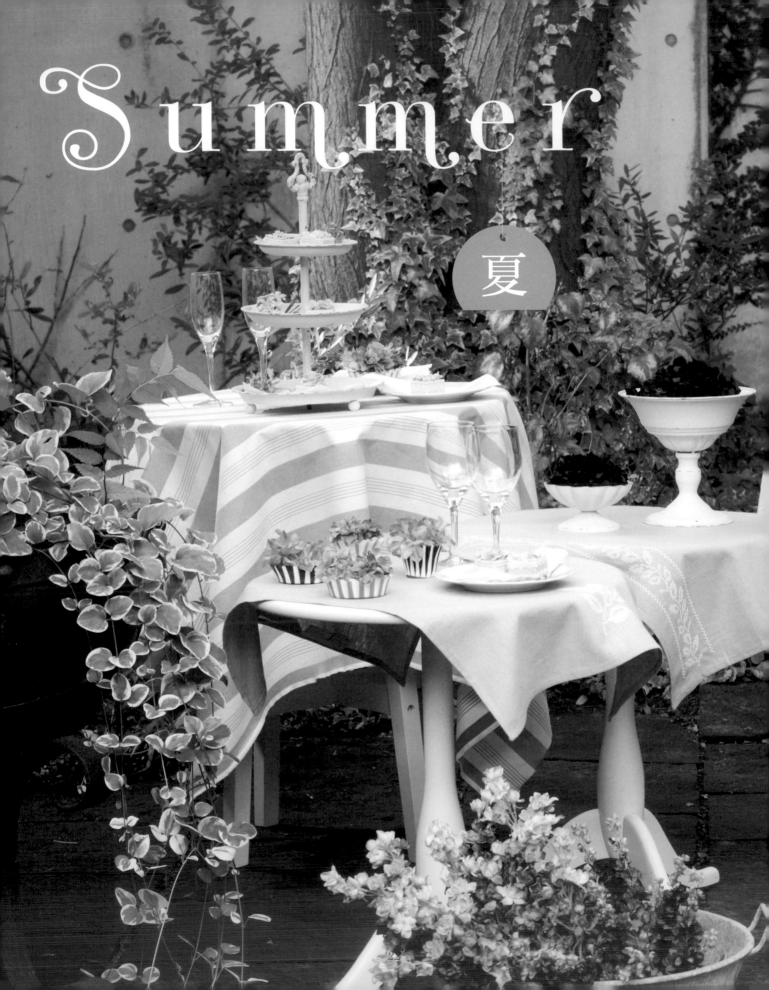

Summer

夏

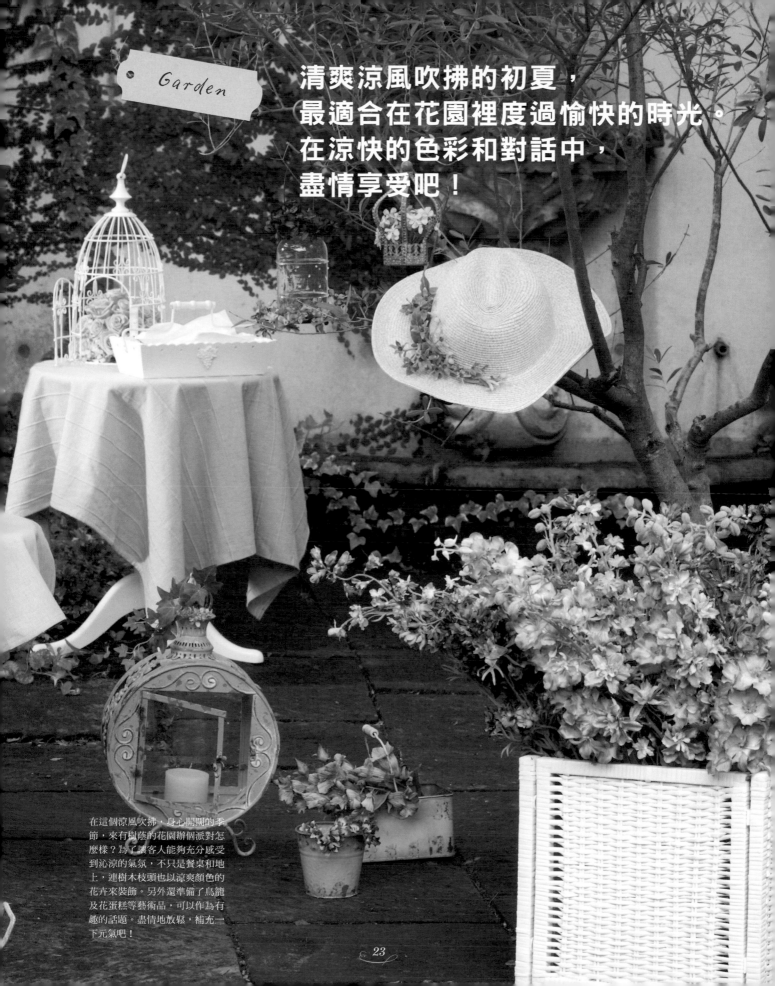

Garden

清爽涼風吹拂的初夏，
最適合在花園裡度過愉快的時光。
在涼快的色彩和對話中，
盡情享受吧！

在這個涼風吹拂，身心開闊的季
節，來有樹蔭的花園辦個派對怎
麼樣？為了讓客人能夠充分感受
到沁涼的氣氛，不只是餐桌和地
上，連樹木枝頭也以涼爽顏色的
花卉來裝飾。另外還準備了鳥籠
及花蛋糕等藝術品，可以作為有
趣的話題。盡情地放鬆，補充一
下元氣吧！

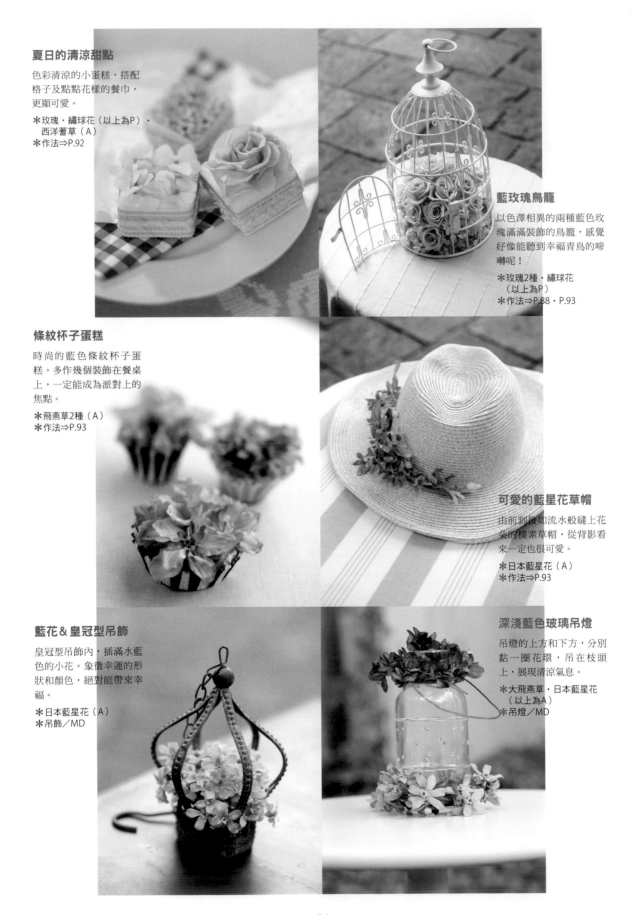

夏日的清涼甜點

色彩清涼的小蛋糕，搭配
格子及點點花樣的餐巾，
更顯可愛。

＊玫瑰・繡球花（以上為P）・
　西洋蓍草（A）
＊作法⇒P.92

藍玫瑰鳥籠

以色澤相異的兩種藍色玫
瑰滿滿裝飾的鳥籠，感覺
好像能聽到幸福青鳥的啼
囀呢！

＊玫瑰2種・繡球花
　（以上為P）
＊作法⇒P.88・P.93

條紋杯子蛋糕

時尚的藍色條紋杯子蛋
糕。多作幾個裝飾在餐桌
上，一定能成為派對上的
焦點。

＊飛燕草2種（A）
＊作法⇒P.93

可愛的藍星花草帽

由前到後如流水般縫上花
朵的樸素草帽，從背影看
來一定也很可愛。

＊日本藍星花（A）
＊作法⇒P.93

藍花＆皇冠型吊飾

皇冠型吊飾內，插滿水藍
色的小花。象徵幸運的形
狀和顏色，絕對能帶來幸
福。

＊日本藍星花（A）
＊吊飾／MD

深淺藍色玻璃吊燈

吊燈的上方和下方，分別
黏一圈花環，吊在枝頭
上，展現清涼氣息。

＊大飛燕草・日本藍星花
　（以上為A）
＊吊燈／MD

以清新澄澈的天空＆海洋的顏色
將梅雨和酷暑都拋到九霄雲外……

熱汗淋漓的夏季，這樣的季節，就是清涼藍色花朵出場的時刻了。
除了室內裝飾小物，身邊的時尚雜貨也活用清涼劑般的涼快色系，
來呼喚清爽涼風吧！

Summer

繡球花＆小花陽傘

將傘緣滾滿蕾絲的陽傘，
以繡球花及小花裝飾。無
論是打開還是收闔，都美
得像幅畫一樣。

＊繡球花等（以上為A）
＊作法⇒P.94

附小吊飾提籃

在編製精巧的愛用提籃
上，掛上小花飾後提著出
門去。一邊走一邊搖晃著
的小花飾非常可愛喔！

＊西洋松蟲草・薰衣草等
（以上為A）
＊作法⇒P.94

百合花

擁有星形的花形及細長的花莖，給人端莊華貴印象的百合花。從小輪花到大輪花，有多種大小及花色，也有重瓣花。

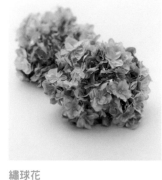

繡球花

在梅雨季節，色彩斑斕地綻放著，像日本手毬般的繡球花。常作為花藝作品中的主角，不過也很常擔任穿插在縫隙中的配花。

素馨

素馨是前端綻放成星形，呈筒狀的白花。花朵雖然嬌小，但它可愛的花姿相當受歡迎，蔓性莖更是適合用來裝飾搭配。

松蟲草

花朵開在細莖的前端，楚楚可憐的姿態惹人憐愛。可愛的花蕾和小巧的葉子也相當好利用。

大飛燕草

大飛燕草是為人熟知的藍色系花代表。好幾朵小花呈穗狀集中，一同綻放的樣子令人印象深刻，一朵朵的花形都纖細可人。

除了散發清涼氣息的藍色系花，
還有能讓人感受到旺盛生命力的花、
以及令人聯想到太陽光輝的花……
綻放著多彩花朵的，
就是名為夏天的這個季節。
有著充滿療癒力及活力的各式花卉。

矢車菊

矢車菊由於花形像矢車（在輪軸周圍插上羽箭的風車）而得名。細長的花瓣密集簇擁在一起，頗有野花般的柔嫩風情。

萬壽菊

萬壽菊是常見於花壇的圓滾滾小花。充滿精神的維他命色及可愛的花形，非常受歡迎。

日本藍星花

擁有可愛的星形，外表相當討喜的小花。花語是幸福之愛，互信之心。另外也有粉紅和白色的品種。

*以上花材均為人造花。

Flower Collection

鐵線蓮
日本通常稱為鐵仙,是一種蔓性花。纖細花莖的前端,綻放著楚楚動人的花朵,無論西式或日式花藝,都很適用。

扶桑花
洋溢著南國風情,色彩明亮的扶桑花。扶桑花也是美國夏威夷州的州花,為跳草裙舞的女性們的秀髮增添魅力。

風鈴桔梗
如同花名的拉丁文「小釣鐘」之意,風鈴桔梗有著釣鐘形的側臉,相當可愛。能夠令人感受到其纖細的氛圍。

向日葵
好似耀眼太陽一般的花形惹人喜愛,是夏季的代表花之一。有花蕊為茶色及黃綠色的品種,也有重瓣的品種。

九重葛
由帶有美麗顏色,像是花瓣一樣的苞片,朵朵重疊般綻放的九重葛。紅色、粉紅色及紫色等鮮豔的顏色相當受歡迎。

洋桔梗
輕飄飄的花瓣顯得華麗,花蕾的樣子也相當可愛的洋桔梗,別名為Lisianthus。也有重瓣的品種。

薰衣草
薰衣草是種有著紫色小巧、穗狀的花,且具鎮靜效果的香草。除了當作花藝的配角,整束的薰衣草花束也非常美麗。

雞蛋花
雞蛋花有著五片花瓣,外觀相當可愛。在夏威夷常用來作成花環,最近以它為主角的捧花也很受歡迎。

Autumn

秋

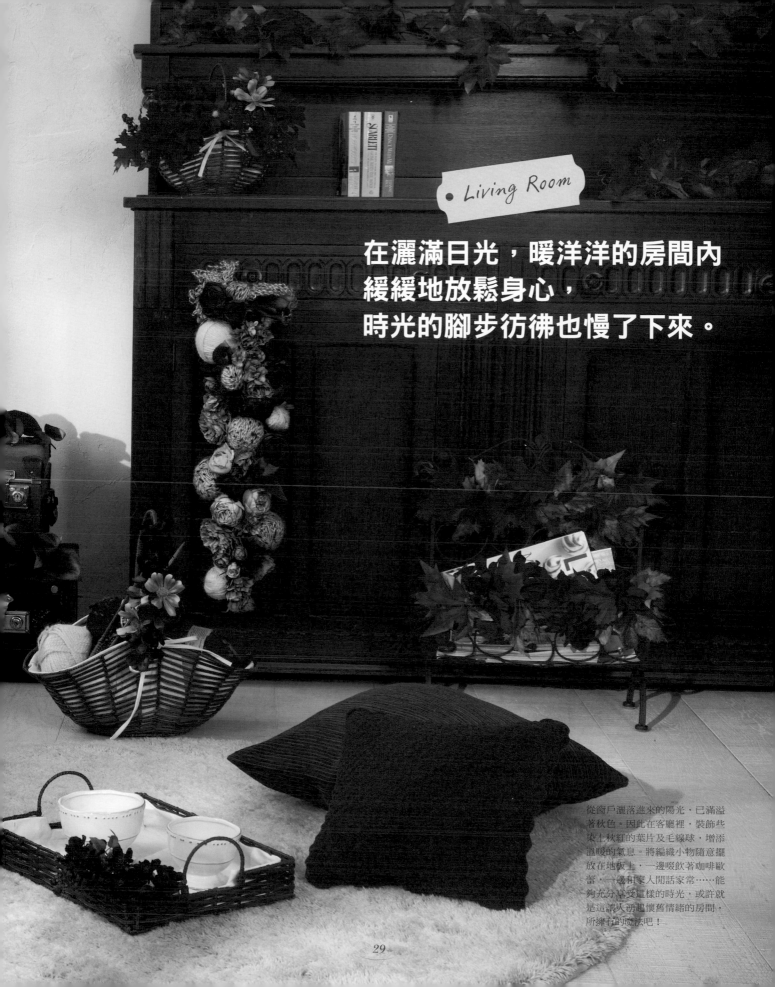

Living Room

在灑滿日光，暖洋洋的房間內
緩緩地放鬆身心，
時光的腳步彷彿也慢了下來。

從窗戶灑落進來的陽光，已滿溢
著秋色。因此在客廳裡，裝飾些
染上秋紅的葉片及毛線球，增添
溫暖的氣息。將編織小物隨意擺
放在地板上，一邊啜飲著咖啡歐
蕾，一邊和家人閒話家常……能
夠充分享受這樣的時光，或許就
是這讓人湧起懷舊情緒的房間，
所擁有的魔法吧！

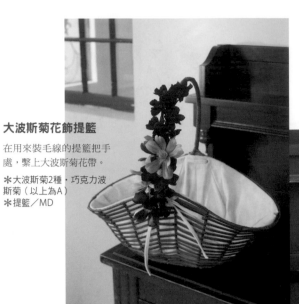

大波斯菊花飾提籃

在用來裝毛線的提籃把手處，繫上大波斯菊花帶。

＊大波斯菊2種・巧克力波斯菊（以上為A）
＊提籃／MD

享受秋季長夜的紅葉檯燈

以染上美麗秋色的果實和楓葉編成花帶，捲繞在檯燈上。讓漸入深秋的長夜更加令人期待。

＊山歸來・楓葉・常春藤（以上為A）

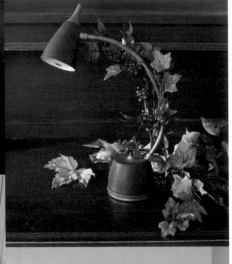

以花和葉裝飾的雜誌架

將雜誌放入黏貼著層層花朵和楓葉的雜誌架中，相信連雜誌們都會覺得很開心吧！接下來，要看哪本好呢？

＊大理花・楓葉（以上為A）

暖暖毛線壁飾

以剩餘毛線作成的毛線球和花一起作成壁飾，整個室內都溫暖起來了。

＊玫瑰2種・繡球花・煙霧樹・楓葉（以上為A）
＊作法⇒P.88・P.94

濃縮整個秋季的花籃

在喜愛的花籃中搭配裝飾秋季的花卉，看著滿滿的花籃，心情也變得豐富愉悅。

＊大理花・大波斯菊2種・山歸來等（以上為A）
＊提籃／MD

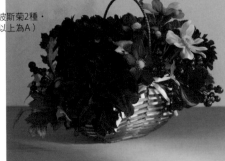

花色相同的拖鞋

將喜歡的大理花以別針別在拖鞋上，作成全家人同花色的拖鞋。豔麗的花朵和小巧的花蕾是不是很可愛呢？

＊大理花2種（A）

希望每天能平靜地度過，
就更要重視溫暖懷舊的色彩搭配

楓葉或果實的色澤日漸加深，容易沉浸在懷舊氣息的秋季。
以帶有溫暖色彩的花和葉，裝飾牆壁、窗邊、室內雜貨、文具……
似乎感覺每日度過的時光，變得更值得珍惜＆重視……

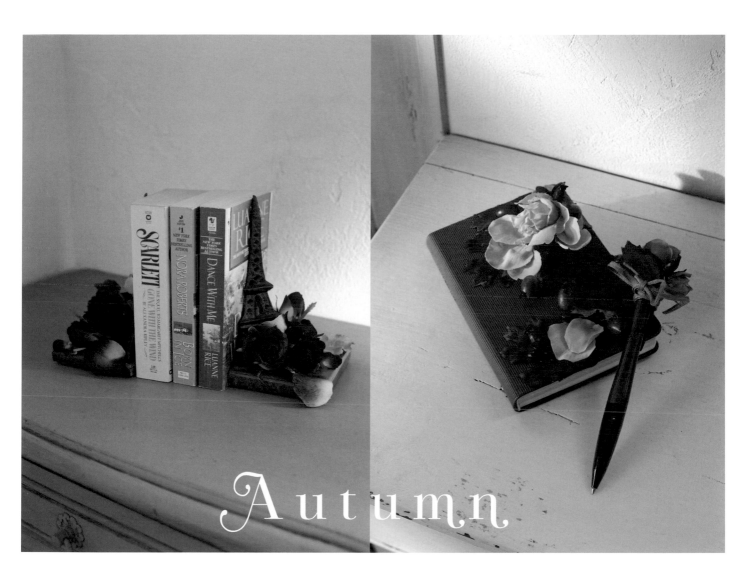

回憶巴黎書檔

在艾菲爾鐵塔造型的書檔
邊，以熱熔膠黏合的秋色
玫瑰顯得相當美豔。似乎
會讓人聯想到紅葉飛舞的
巴黎步道呢！

＊玫瑰（A）
＊以熱熔膠黏貼→P.89

玫瑰＆果實的幸福日記本

將埋藏著幸福記事的日記
本，以玫瑰和薔薇果點綴，
連筆也一起搭配裝飾吧！

＊玫瑰・薔薇果・橡樹葉
　（以上為A）
＊作法⇒P.95

*Autumn

大理花

華麗的花姿，即使只有一朵也十分有存在感。除了鮮豔的單色系，也有漸層色的品種。

納麗石蒜

在直挺的花莖前端，開有約7至10朵花。纖細的花形看起來就像是細緻的蝴蝶結一樣。

山歸來

枝節可以彎曲，饒富野趣的果實。圓潤小巧的紅色果實一串串的結在枝頭上。

雞冠花

令人聯想到公雞雞冠的花形而命名的雞冠花。有天鵝絨般質感的球型和尖銳的尖形等品種，種類豐富。

新娘花

帶有透明感的薄花瓣，層層重疊的花形，展現出亭亭玉立的姿態。花語是微小的思慕。

隨著季節漸入深秋，
令人想起閃耀的夕陽和染紅的楓葉、
飄浮在天空的高積雲……等光景，
多采多姿的花卉和果實正要登場，
請充分體驗碩果豐盈的氛圍。

菊花

日本秋季的代表花，無論大小、開花姿態都相當多采多姿。不只日式花藝，適用於西式花藝的品種也在增加中。

雪絨花

花朵全體覆蓋著像法蘭絨布般的白色細毛，故而得名。可愛的花形和粉彩花色，非常受歡迎。

玫瑰

無論東西古今，玫瑰都是以華麗的姿態備受喜愛的花之女王。圖中沉靜的秋色玫瑰，其花姿更是特別美麗。

*以上花材均為人造花。

32

Flower Collection

薔薇果

正如其名，薔薇果是薔薇的果實。紅色和橘色的果實，看起來非常可愛，在裝飾搭配上能夠增添特色。

海芋

簡約、端莊，帶有成熟氣息的花形，也常用來製作捧花。將細長的花莖繞圓打結的樣子也相當美麗。

長蔓鼠尾草

充滿野花風情，相當適合作為花飾配角的長蔓鼠尾草。由於花形像動物的尾巴，在日本又稱為瑠璃虎之尾。

大波斯菊

大波斯菊又稱為秋櫻，雖然常給人粉紅色的印象，但其實還有紅、白，甚至複色的品種。可愛纖細的花姿非常受歡迎。

千日紅

又稱為圓仔花，能夠長期保持鮮豔的花色。圓滾滾的可愛外貌令人印象深刻。

巧克力波斯菊

巧克力波斯菊是大波斯菊的同伴，巧克力般的茶褐色相當吸引人。無論是活潑或可愛風格都很適用。

石竹（撫子）

被比喻為賢淑的日本女性的象徵。其嬌小端莊的風情，無論作為主角或配角，都相當適用。

紫薊

常給人野生的印象，不過由針一般細長的花瓣密集組合的花形，其實既圓潤又嬌柔。花語是「自主獨立」。

Winter

冬

由白色系花卉演出的高雅餐桌，
是為了因應聖誕節所作的特別裝飾。
似乎能成為一段難忘的時光呢！

以能夠淨化心靈的純白色，來布置花朵、桌巾、蠟燭……打造聖誕節大餐的餐桌。大家都希望能在平安夜，和家人、好友一邊聊天、交換禮物，一邊享受大餐！對著白色餐桌許下願望，希望今後也會像飄落堆疊的雪一樣，平靜地累積著幸福。以莊重的心情，來面對一年的結束，並迎接新的開始。

蝴蝶結&花朵桌飾

選用和桌巾相同的布料作成大蝴蝶結，裝飾在桌角。再加上迷你花束，更增添華麗感。

＊聖誕玫瑰（A）
＊作法⇒P.89・P.95

花&小球的餐巾花飾

在繡線捲成的裝飾小球上，加上緞帶和玫瑰，展現平安夜的特別晚宴。

＊玫瑰（P）
＊作法⇒P.96

玫瑰馬卡龍聖誕樹

好似天使會翩翩舞落般的純白聖誕樹。靜靜觀賞它，好像湧現了孩提時代的回憶。

＊玫瑰2種（P）
＊作法⇒P.96

白雪燭台

在法式風格的燭台上，裝飾滿滿像白雪一樣的白色玫瑰。

＊玫瑰（P）
＊作法⇒P.96
＊燭台／SG

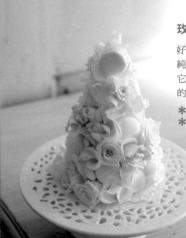

百合蝴蝶結椅背花

椅子也要華麗地裝飾。一邊想著難得團聚的家人或朋友的笑容，一邊為每張椅子裝飾不同的花飾。作法請參考桌飾（P.95）。

＊百合（A）

盛開的花&花苞的搭配

打開喜愛的茶罐，隨意放入玫瑰和蝴蝶結。也放入掉了幾片花瓣的玫瑰，更增添了變化。

＊玫瑰2種（P）

聖誕節最適合以清新的色彩搭配金色
高雅脫俗的華貴感最是美麗

如果你一整年都相當忙碌,甚少有機會和家人朋友團聚,
那麼平安夜就是相聚的絕佳機會。在白色聖誕餐桌上,以回憶來催開花朵。
白色,是能令人聯想到層疊白雪的平靜顏色,最襯此刻的寧靜時光。

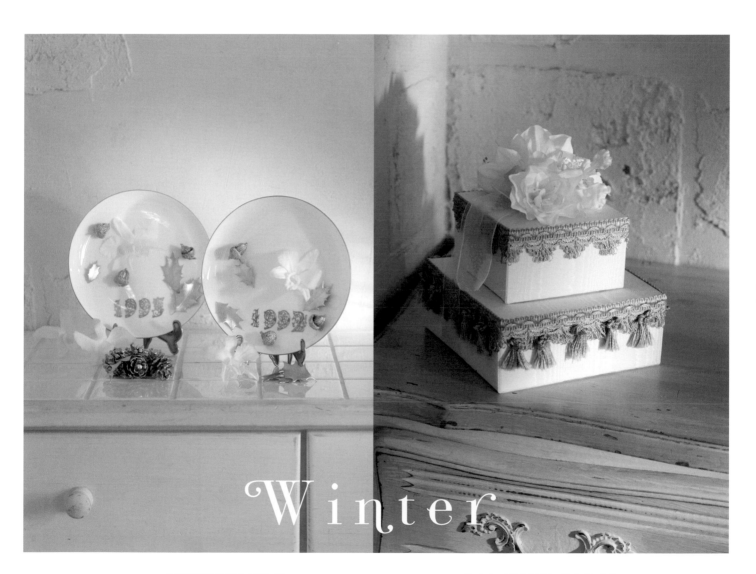

Winter

以蘭花裝飾的年度瓷盤

埋藏著一年回憶的年度瓷
盤,最期待在每年的這個
時刻拿出來擺飾。花和葉
就以雙面膠來黏貼,要改
變裝飾時也很容易。

＊石斛蘭・冬青
　(以上為P)・橡實(D)

將室內點綴地更加華貴的禮盒

聖誕禮物就放在,以布盒
&花裝飾製作而成的華麗
箱子中。也可以當成一個
華麗的室內裝飾品。

＊孤挺花・文心蘭
　(以上為A)

孤挺花

在粗長的花莖前端，華麗盛開的孤挺花。孤挺花雖以大輪花較為人所知，但也有小輪及重瓣的品種。

仙客來

仙客來是擁有心形葉片，冬季不可欠缺的盆栽花，不過近來也常用來裝飾容器或花圈。另外也有迷你版的品種。

文心蘭

看起來相當溫暖，黃色小花密集綻放。擁有柔韌細長的莖。花語是可愛、清新。

梅花

在寒冬中綻放，提早提醒世人春天腳步近了的花。和松、竹同為吉祥的植物而大有名氣。

水仙花

在冬季景色中，讓人見識到凜然風情的水仙花。雖然較常用於新年花飾，不過也非常適用於西式花藝。

冬季時白雪飛舞，遍地一片單調景色。
正因為是這樣的季節，
色彩明亮鮮豔的花卉就顯得更加珍貴。
仔細看看周圍，應該就能瞧見那些不畏寒風、
展現精神奕奕的色澤及姿態的花朵們喔！

報春花

報春花屬於常見於花壇中的櫻草的一種。在開花較少的冬季到早春之間，絢麗地綻放著紅、黃、白、紫等多采多姿的顏色。

聖誕玫瑰

以在寒冬時期綻放的庭園花卉而廣為人知，圖中的是華麗的重瓣品種。

風信子

風信子是在堅韌的花莖前端，開有許多鈴鐺形小花的球根花。也會將一朵朵的小花分開來使用。

＊以上花材均為人造花。

Flower Collection

東亞蘭

擁有多種顏色的蘭花品種。雖然給人的印象是大輪花，不過也有培育出中輪小輪的品種，使用途更加廣泛。

貓柳

銀白色細長的部分為花穗，像貓咪尾巴一樣可愛的令人喜愛，也常用於華道。

山茶花

常用於華道，是從冬季開到早春的花。在西方，山茶花以camellia之名深受喜愛，有光澤的葉片也是它的一大特色。

千代蘭

從高雅的顏色到鮮豔的顏色，擁有多種色彩的千代蘭。在一株花莖上，開有多朵小花，也可以剪切下來使用。

滿天星

英文名為Baby's breath（嬰兒的呼吸）。纖柔夢幻、嬌小可愛的花姿，是花藝中相當重要的配角。

牡丹

好似美人雍容坐姿般華麗的花。牡丹是由中國傳到日本的花，長年以來深受喜愛。花語是「王者的風範」。

聖誕紅

聖誕花作為聖誕節代表花，一般以紅花為主，但也有白色和粉紅色的花。很有個性的葉子形狀也很受歡迎。

蝴蝶蘭

擁有像翩翩飛舞的蝴蝶般的優美姿態，相當受人喜愛。具有高級感，常用於製作捧花或贈花。

輕鬆簡單就能動手作
以花朵來裝飾
人氣雜貨小物

最適合裝飾花朵的雜貨小物是什麼呢？

可以利用家裡現有的東西嗎？

本單元將告訴你，輕鬆享受花與雜貨裝飾樂趣的祕訣！

在Part1中，要教你如何裝飾從雜貨店購入的人氣雜貨；

在Part2中，要教你如何利用空罐、空瓶、空箱等

身邊隨手可得的容器，搭配花朵來裝飾。

是不是從現在開始源源不絕地冒出新點子了呢！

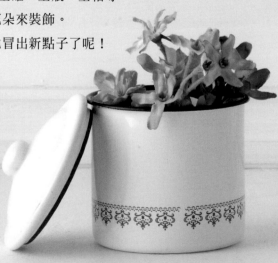

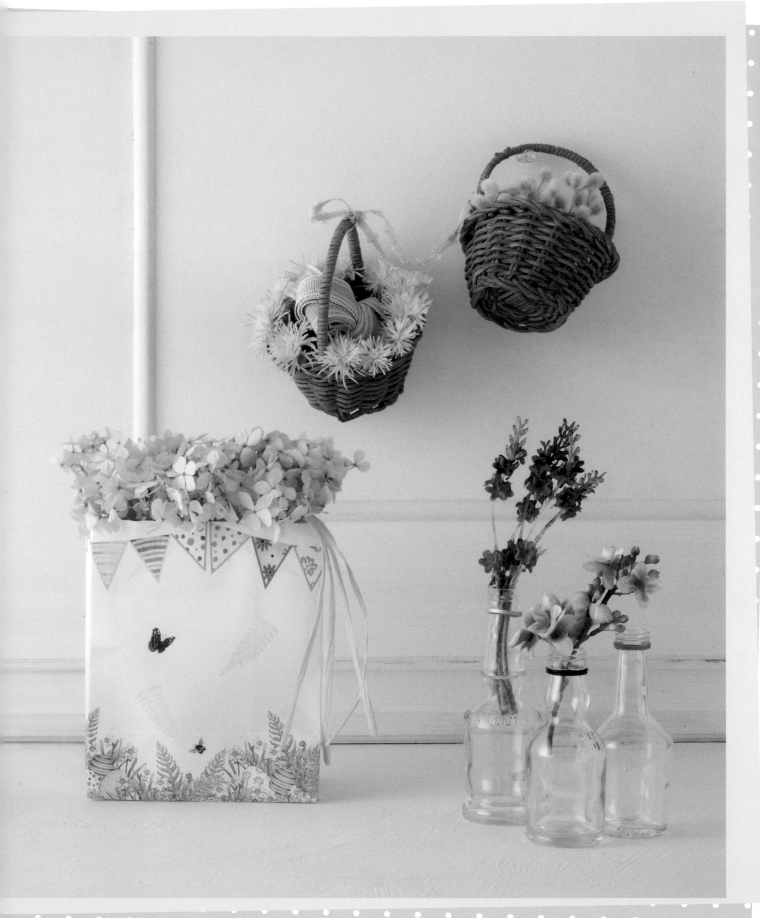

適合裝飾花朵的5種雜貨

裝飾著人造花或不凋花，打造美麗房間的同時，

也可以試著搭配一些能夠展現花卉魅力的雜貨。

接下來就介紹適合裝飾花朵的雜貨及搭配方式吧！

以花裝飾的繪畫作品
瞬間變成美術館氛圍

在有厚度的白色相框內，裝飾大朵
的花。一種方式是只有花臉部分，
總共放五朵。另一種方式是連莖帶
葉的一朵。以同一種類，但尺寸、
外型不同的相框來裝飾，房間彷彿
瞬間變成了美術館。

＊陸蓮花（Ａ）
＊相框／PF

1 相框＆畫框

平常放置照片或畫作來裝飾的相框與畫框。和立體的花卉搭配組合，或許很令人意外，不過卻可以作成各式各樣的裝飾品。比較方便運用的，是簡單的四方形和橢圓形框。如果附有玻璃板，要記得將它取下。

Frame

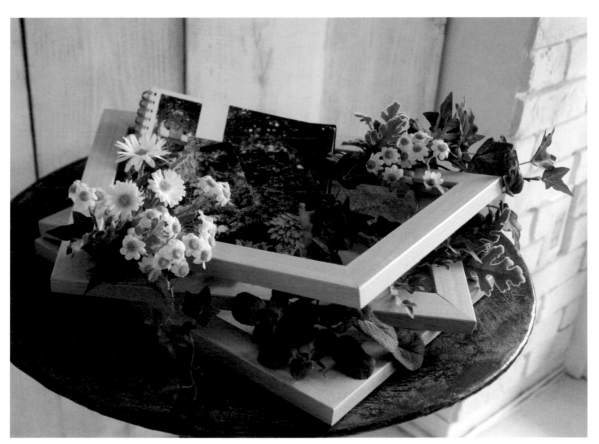

**將三個畫框組合在一起，
放入香草＆可愛的小物**

原色的木框非常適合搭配香草植物。將三個相同的木框疊起來，只有最下面的框留下背板，就能當作放卡片或鑰匙的置物盒。

＊瑪格麗特・德國洋甘菊・薄荷・
　常春藤・銀葉菊（以上為A）
＊作法⇒P.97
＊木框/PF

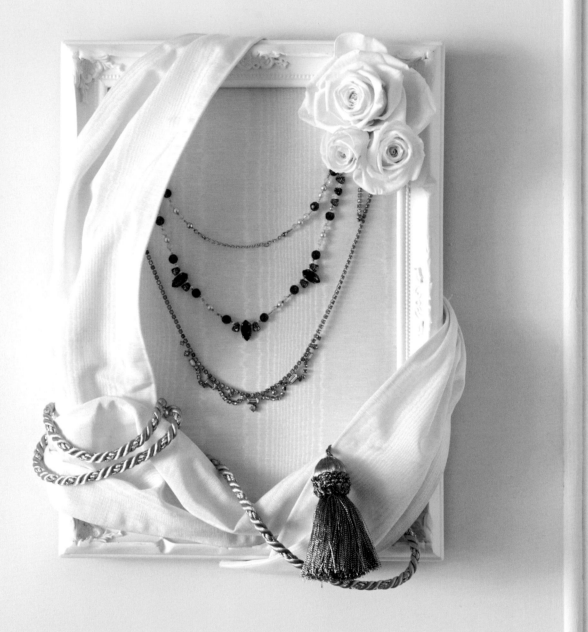

將心愛的首飾
作成美麗的裝飾品

喜愛的項鍊，在沒有配戴時，可以
試著將它作成裝飾品。以布料、流
蘇搭配不凋花，就成為一個高雅的
壁飾了。

＊玫瑰（P）
＊作法⇒P.97
＊畫框／PF

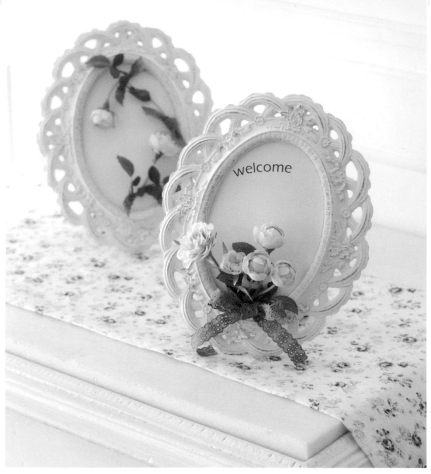

讓賓客也驚喜的
玫瑰迎賓相框

以可愛的迷你玫瑰，裝飾有著蕾絲框緣的橢圓形相框。前方的相框以花束裝飾，後方的相框則表現出以花作畫的感覺。再放入寫有文字的紙，作為迎賓花飾如何呢？

＊玫瑰2種（A）
＊相框／PF

以簡約的三連框
品味各式各樣的葉片

有著三格的相框，在各個框內，分別裝飾上種類和方向不同的葉片。最後再點綴一朵梔子花，更添特色。

＊梔子花・velvet leaves・春蘭葉・
　羊耳石蠶（以上為P）
＊作法⇒P.97
＊相框／PF

Frame

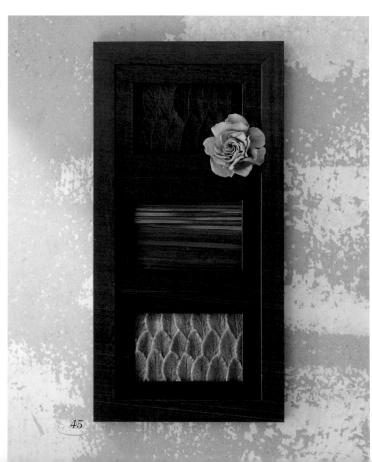

從平面到立體
以花提升相框質感

2 提籃

柔和溫暖的氛圍‧和花最相襯

除了插花之外,在周圍黏上花卉,就能享受樸實氛圍的各式提籃。一般提籃多以藤枝之類的自然素材製作,另外也有塑膠或金屬材質。搭配的花卉,則依照提籃素材的氛圍來挑選。

Basket

在充滿女人味的提籃中
放入各種色彩柔和的花卉

外型頗有女性優雅氣質的自然風格提籃。在提把部分捲上亞麻緞帶,並搭配各種色彩柔和的花。

＊康乃馨‧紫丁香（以上為A）
＊插成半球狀⇒P.88

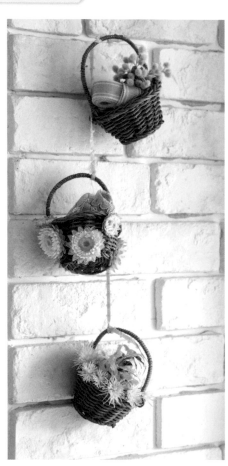

圓形小巧的提籃
以緞帶連接起來

只能勉強塞下網球大小的超迷你提籃,以緞帶連接起三個籃子,隨意插上黃色的野花。再放入一些小物,就變成好看的室內裝飾。

＊金合歡‧香葉蠟菊‧雛菊
　（以上為A）
＊提籃／MD

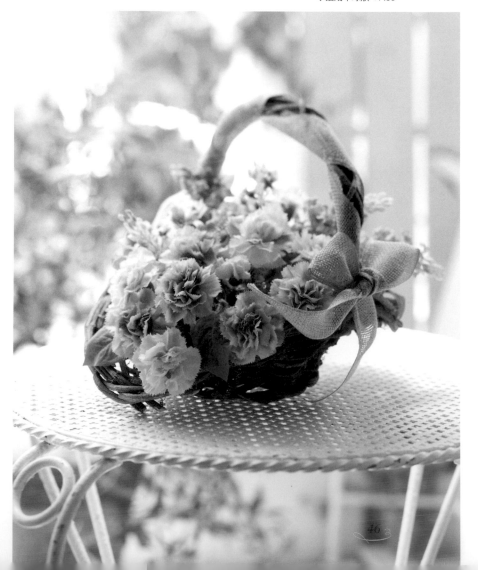

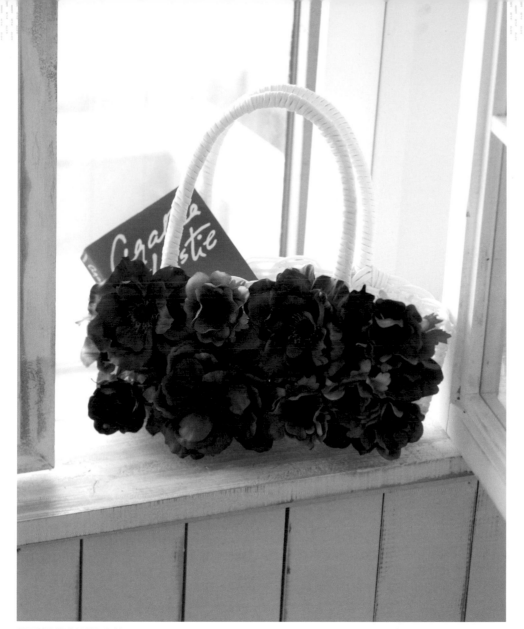

想要提著出門散步的
白頭翁花籃

以熱熔膠毫無空隙地黏滿白頭翁的
提籃，看起來時尚又高雅。令人好
想在春天時，提著它漫步於街道
上。平常可以裝飾在窗邊或箱子
上，當成室內裝飾也很棒！

＊白頭翁3種（A）
＊以熱熔膠黏貼⇒P.89

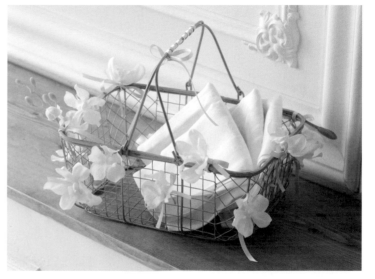

銀色鐵網提籃
搭配輕鬆氣息的蘭花

鐵製的提籃上，裝飾著白色的東亞
蘭和蝴蝶結。金屬的質感相當柔
和，像蝴蝶般的可愛花朵更增添了
輕快感。

＊東亞蘭（A）
＊作法⇒P.98
＊提籃／MD

3 收納罐

依材質不同，形象也會有所變化

收納罐是用來保存食材或藥品的附蓋容器。有琺瑯、陶器、玻璃、木頭、塑膠等多種材質。透過玻璃可以看見罐中的花卉，蓋子半開的時候也可以窺見裡頭的花……各有不同的看頭。

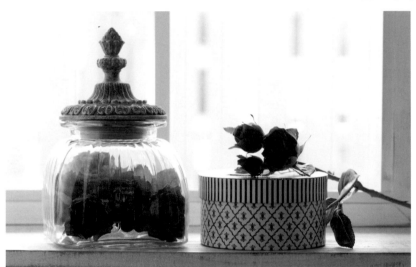

透過玻璃看見
玫瑰優雅的表情

光是有著古典風格的玻璃罐，就是件很棒的裝飾品了。放入玫瑰，透過玻璃觀賞，感覺更加優雅。罐中的花，推薦選用重瓣的品種較佳。

＊玫瑰3種（A）
＊玻璃罐／SG

讓每天的料理時光
更加有趣的廚房道具

簡樸品味的陶製收納罐。在罐子外側，以紙膠帶黏貼上帶有短莖，精神奕奕的非洲菊。放入一些廚房用具，每天作料理時感覺心情更愉悅了。

＊非洲菊3種（A）
＊以紙膠帶黏貼⇒P.89

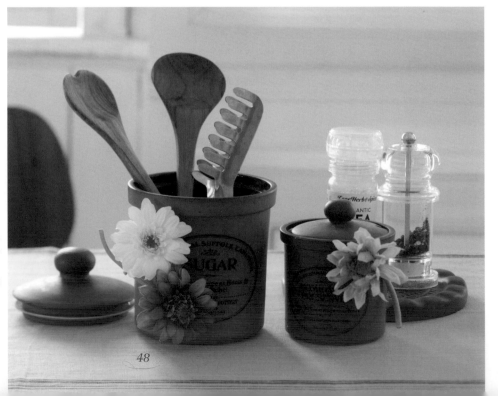

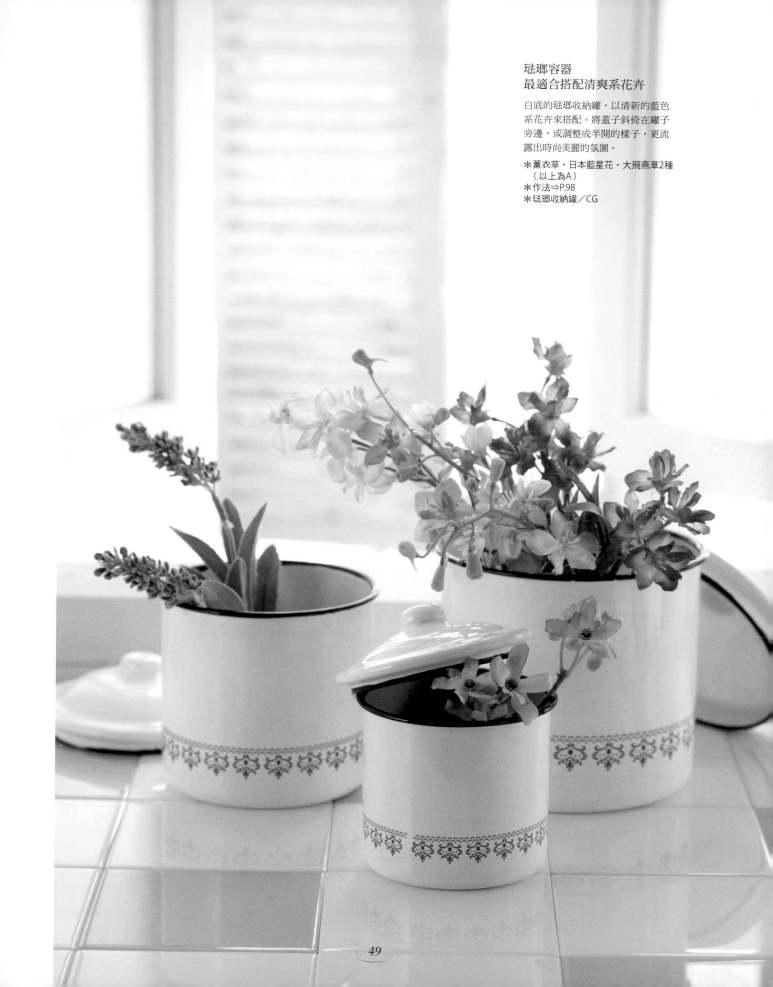

琺瑯容器
最適合搭配清爽系花卉

白底的琺瑯收納罐，以清新的藍色
系花卉來搭配。將蓋子斜倚在罐子
旁邊，或調整成半開的樣子，更流
露出時尚美麗的氛圍。

＊薰衣草・日本藍星花・大飛燕草2種
　（以上為A）
＊作法⇒P.98
＊琺瑯收納罐／CG

4 時鐘

隨時會注意的時鐘，就以花裝飾得活潑美麗吧！

時鐘的面板有各種款式，除了阿拉伯數字、羅馬數字之外，也有沒數字的。每天都會看到它，像是個理所當然的存在，但只要以花朵稍微裝飾一下，也能變成漂亮的裝飾品，室內的華麗感也會立刻提升！

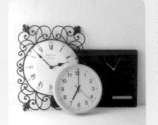

Clock

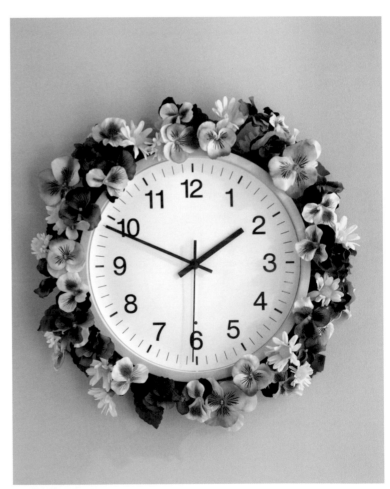

繡球花的時鐘
清爽迎接早晨甦醒

在床邊放置一個小型的鬧鐘。在時鐘面板的周圍，像綻放在庭園各處的繡球花一樣，貼上一朵朵的繡球花。可愛的花姿，讓人感覺似乎能迎接清爽的早晨。

＊繡球花（A）
＊時鐘／CG

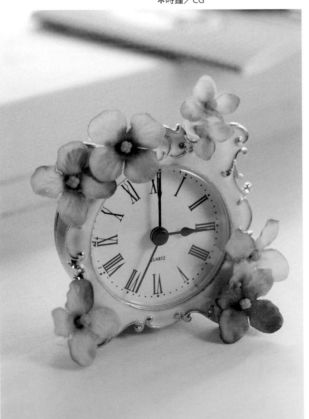

看起來令人欣喜的
三色堇掛鐘

在看慣了的簡約掛鐘周圍，裝飾上花圈，改變一下形象。好像牆壁突然開出了花，只要看到這個掛鐘，心情也會愉快起來。

＊三色堇3種・雛菊（以上為A）
＊作法⇒P.88・P.98

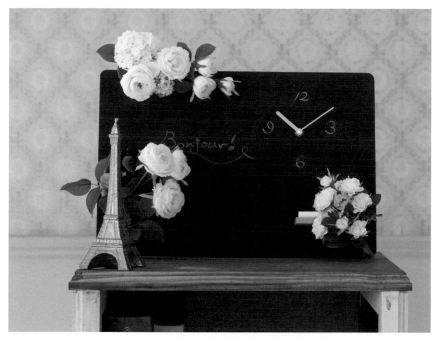

將花·數字＆留言
隨季節更替

這是以巴黎街角的咖啡店常見的黑
板菜單為靈感，所想出的時鐘設
計。時鐘的數字和留言，可以自由
書寫。隨時換上當季的花卉，享受
充滿花朵的生活時光。

＊玟瑰2種·喬木繡球等（以上為A）
＊時鐘／SM

粉紅＆黑的搭配
流露法式風情

擁有黑色鐵製的造型外框，懷舊風
格的時鐘，最適合搭配帶有成熟氣
息、沉靜的粉色大理花。兩者相互
映襯，流露出法式情調。大理花以
大小朵混合搭配。

＊大理花（A）
＊以熱熔膠黏貼⇒P.89
＊時鐘／CG

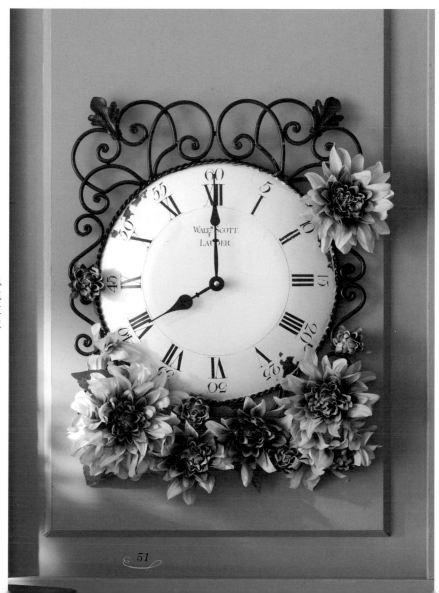

黏貼＆縫綴花朵・讓花樣更繽紛

5 抱枕

小巧的戒枕可以用來保護重要的物品不
受損害，大的抱枕也可以多加活用當作
裝飾品。選擇花色簡單或素白的款式，
再點綴一些花朵上去。有著溫暖氣氛的
雜貨，讓房內洋溢著暖和的氛圍。

**擺放著首飾
成為室內裝飾的亮點**

以波紋枕套包裹的小抱枕，可以作
為戒枕使用。在戒枕角落處，裝飾
上以長蔓鼠尾草作成的花串。由於
底色是白色，無論搭配什麼首飾都
很適合。

＊長蔓鼠尾草（A）
＊花串作法⇒P.88

Cushion

**並排在一起超可愛
紅玫瑰迷你抱枕**

有如手掌般大小的小抱枕，黏貼上
天鵝絨質感的不凋花玫瑰或花瓣，
立刻就變成美麗的裝飾品了。單一
個也很漂亮，當全部擺在一起時，
看起來更加可愛。

＊玫瑰（P）
＊以熱熔膠黏貼⇒P.89

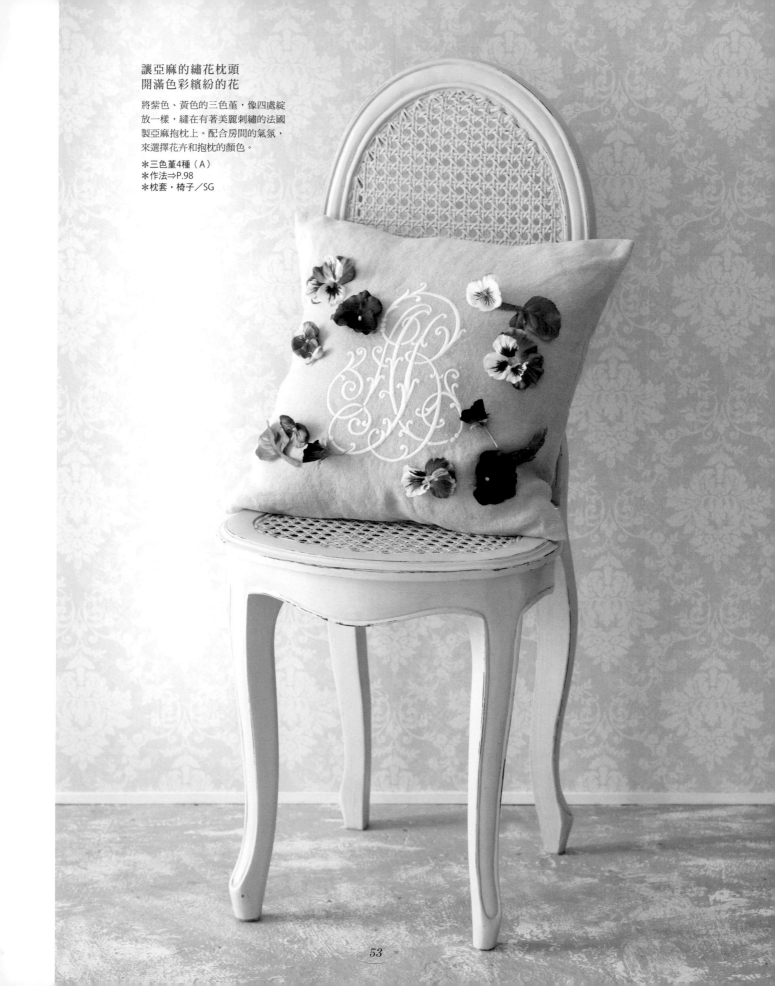

讓亞麻的繡花枕頭
開滿色彩繽紛的花

將紫色、黃色的三色堇，像四處綻
放一樣，縫在有著美麗刺繡的法國
製亞麻抱枕上。配合房間的氣氛，
來選擇花卉和抱枕的顏色。

＊三色堇4種（Ａ）
＊作法⇒Ｐ.98
＊枕套・椅子／SG

活用身邊的小物

要享受被花朵圍繞的空間，就必須採買各種適合與花搭配的雜貨……
你是不是這樣認為呢？其實不用購買新的東西，
只要利用手邊的瓶罐、箱子、袋子，就能享受花朵點綴的生活囉！

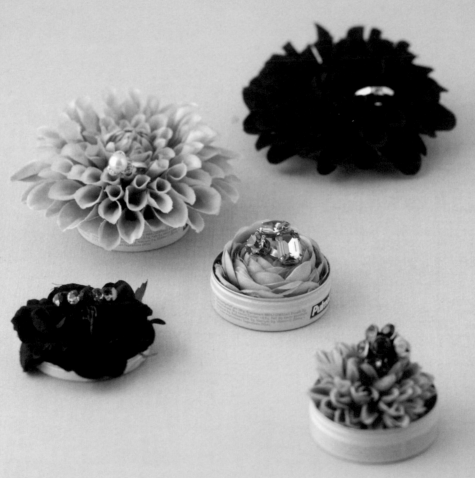

花＆糖果罐的
配件收納盒

在小巧的糖果罐中，黏上一朵朵花
瓣豐盈的花。可以將戒指、耳環插
入花瓣間，當作首飾架來使用。多
作幾個擺在一起，看起來更加可
愛。

＊玫瑰・大理花3種・陸蓮花
　（以上為A）

罐子

裝餅乾或紅茶等附蓋的罐子，許多都有漂亮的花紋或設計。而罐頭則是以簡單的造型及方便好拿的尺寸為特點。充分活用能夠發揮各自特色的搭配方式吧！

Can

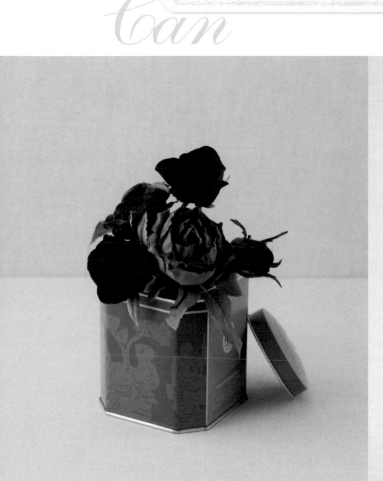

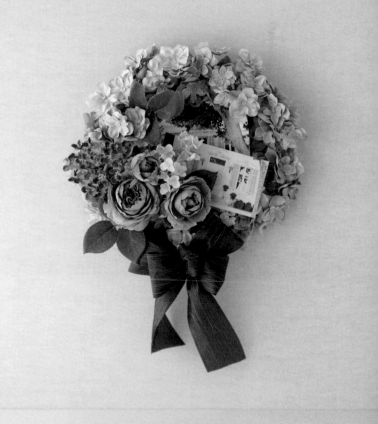

紅色玫瑰＆美麗對比色的藍色花器

為了展現紅茶罐的美麗顏色及英文圖紋設計，直接將它當成花器。隨意插入的紅玫瑰和藍色罐子的對比相當美麗。將罐蓋斜倚在旁邊，顯得更有特色。

＊玫瑰2種（A）

利用餅乾罐的圓形蓋子作成花＆蝴蝶結壁飾

貼滿花朵的餅乾罐蓋子，搭配蝴蝶結作成壁飾，在裡面夾著一些照片。為了隱藏下方的蓋子而貼了一張紙，但如果能夠直接活用蓋子的樣式來設計，效果應該也不錯。

＊玫瑰・繡球花（以上為A）
＊牆壁掛勾作法→P.57

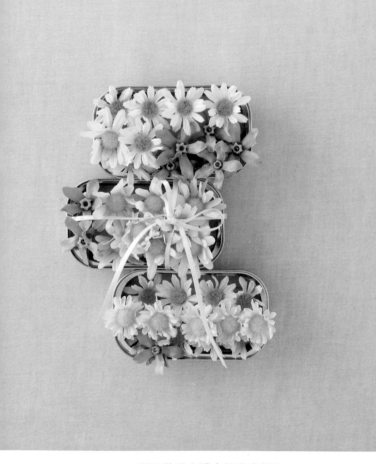

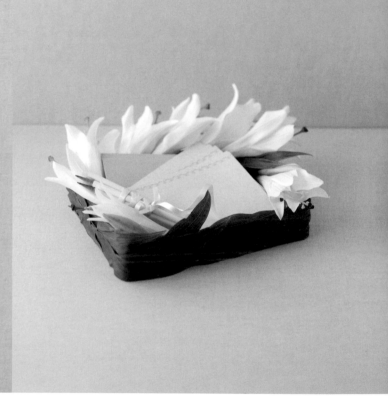

利用黏貼在罐中的花卉顏色
讓牆面看起來明亮多彩

使用沙丁魚罐頭的空罐。因為罐底
平坦，很適合貼滿小花。多作幾
個，將牆壁裝飾得多彩繽紛就更棒
了。

＊瑪格麗特2種・日本藍星花
　（以上為A）
＊牆壁掛勾作法⇒P.57

讓寫信變得更有樂趣
百合花信封收納盒

在盒中黏貼百合花，盒子外側則貼
上百合葉，作成極具質感的信封收
納盒。搭配的是四方形的餅乾盒。
可以將喜歡的信紙和信封都收納在
裡面。

＊百合（A）
＊花的黏法⇒P.61
＊葉的黏法⇒P.65

活用色彩・花樣＆穩固的材質，
以花卉增添溫暖的氛圍

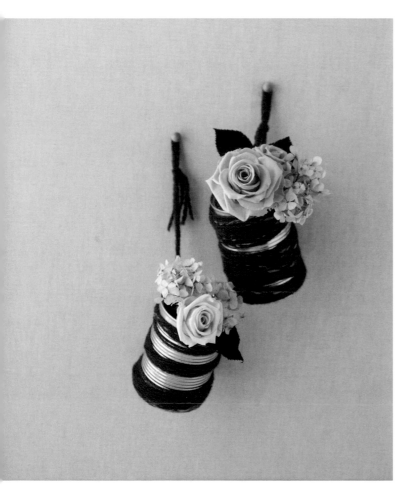

**將水果罐頭作成的花器
加上毛線帶來的溫暖**

將空的水果罐頭捲上一層毛線，吊
起來當成花器。看起來樸素、簡單
的罐子，和溫暖的毛線非常搭。毛
線不必捲得太緊密，露出一些錫罐
的表面也OK。

＊玫瑰・繡球花（以上為P）

Column 1

想將瓶瓶罐罐作成壁飾！
這時候可以……

⚜ 以鐵絲作掛勾

壁飾等花飾須用到的掛勾，
可使用鐵絲和膠帶製作。

將彎成U字形的#20鐵
絲，以寬膠帶貼在蓋子
內側，接著再將下方的
兩條鐵絲以鉗子往上
摺。

最後再貼上一層相同的
膠帶，會更安全穩固。
要掛輕型的東西時，採
用這個方法就OK了。

⚜ 將瓶罐以繩子吊起來

比較重的玻璃瓶，為了避免繩子鬆開，
建議打個單蝴蝶結。

將繩子繞瓶口一圈，打
一個蝴蝶結。此時將其
中一邊的繩子往箭頭的
方向拉，將A線端整個
拉出來。

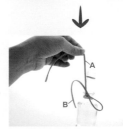

以拉出來的A線端來吊
掛時，即使被玻璃瓶的
重量往下拉，繩結也不
會解開。不過，如果以
B線端來吊掛，就要小
心瓶子掉落下來。

透過透明的材質 · 表現獨特的清涼感

瓶子

從裝果醬或辛香料用的小瓶子，到高挑的酒瓶等玻璃製的瓶子，透明感就是它最大的魅力。使用時，要意識到它是可以看見裡面的。其他還有有色玻璃或附蓋的款式。

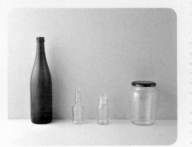

Bottle

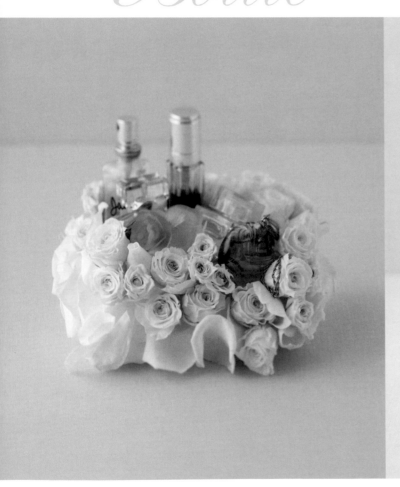

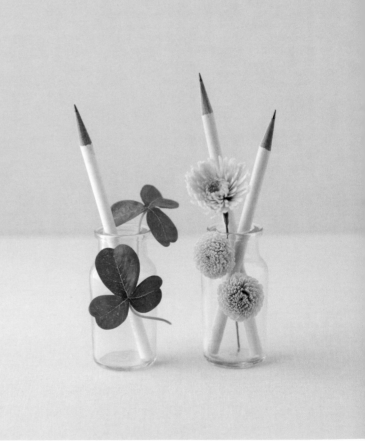

白玫瑰競相盛開的
香水瓶裝飾

將珍藏的幾瓶香水，以白玫瑰花和花瓣，美麗地裝飾起來。香水瓶擺放成各種樣式，表現出和花融為一體的藝術感。

＊玫瑰3種（P）
＊作法⇒P.99

將香料瓶
貼上花葉作成筆筒

將香料空瓶的蓋子取下，作成筆筒的樣子。瓶身外側貼上花朵和葉片，瓶子裡面插上鉛筆和幾朵花，看起來更可愛。兩、三瓶擺放在一起，頗有趣味感。

＊幸運草（A）·菊花2種（P）

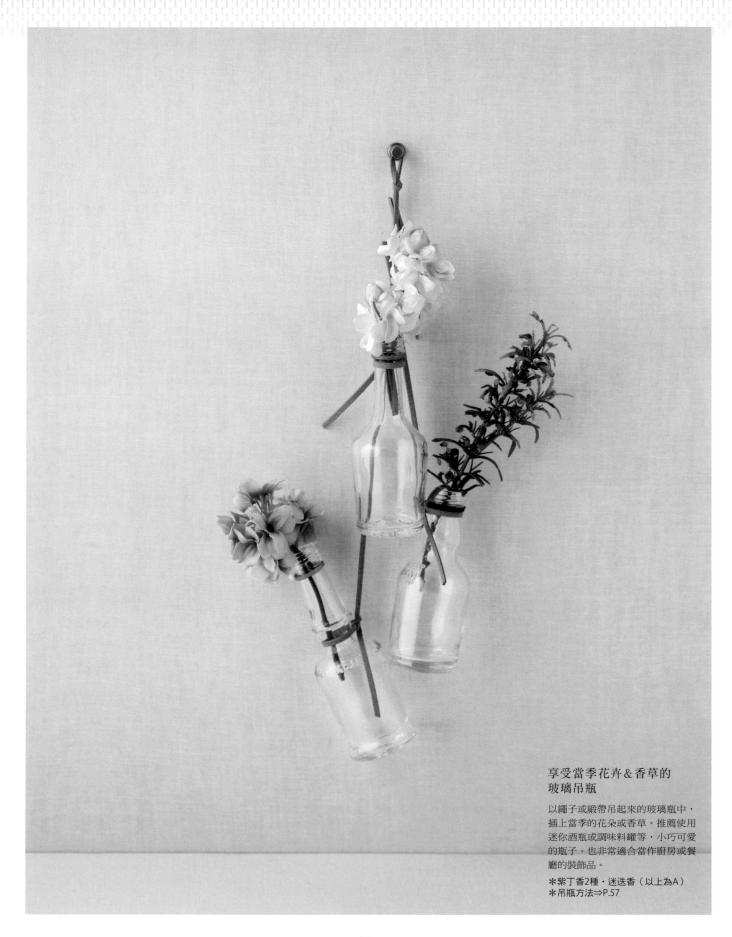

享受當季花卉&香草的
玻璃吊瓶

以繩子或緞帶吊起來的玻璃瓶中，
插上當季的花朵或香草。推薦使用
迷你酒瓶或調味料罐等，小巧可愛
的瓶子。也非常適合當作廚房或餐
廳的裝飾品。

＊紫丁香2種・迷迭香（以上為A）
＊吊瓶方法⇒P.57

Bottle

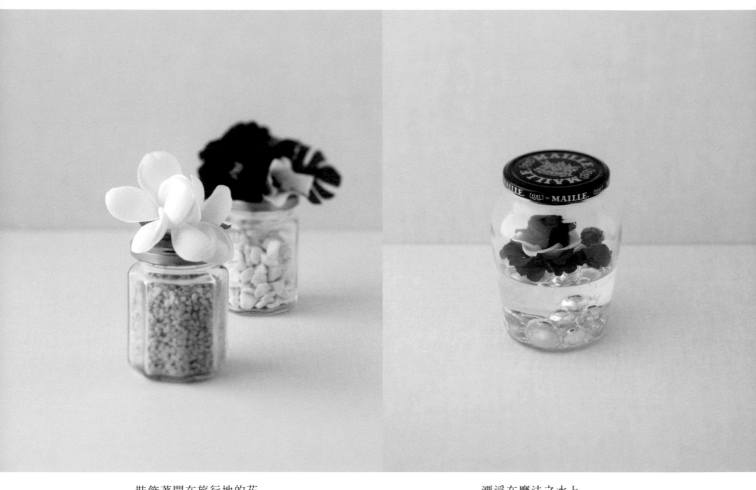

装飾著開在旅行地的花
作成滿是回憶的裝飾品

塞滿在果醬瓶中的,是去南國旅行
時撿回來的石頭。蓋子就以在當地
看到的花來裝飾吧!這樣一來,充
滿旅行回憶的紀念品也變得更漂亮
了。

＊雞蛋花・扶桑花・九重葛
　（以上為A）

漂浮在魔法之水上
療癒人心的玫瑰手工花

在有黑色蓋子的芥末醬瓶中,可以
看見優雅地浮在水面上的玫瑰手工
造花。瓶子裡的水,其實是完全凝
固,即使將瓶子倒放也不會灑出來
的魔法之水。

＊玫瑰2種（P）
＊魔法之水製作方法⇒P.61

善用瓶子的透明感，
放入清涼氛圍的裝飾品或小物

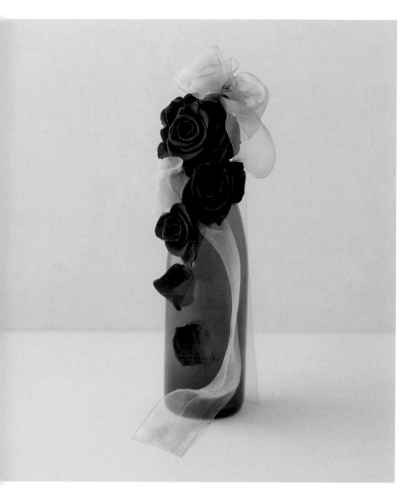

**以藍色玫瑰＆緞帶
演繹酒瓶的神祕感**

將藍色的空酒瓶，裝飾同色系的不
凋花及歐根紗緞帶，作成帶有神祕
氣息的裝飾品。放置在窗邊，更襯
托出它的透明感，看起來相當美
麗。

＊玫瑰（P）

Column 2

會看到雜貨內側時的
表現＆處理方式

⚜ 使用魔法之水

利用常溫時會凝固，看起來像水一樣的透明
環氧樹脂，便可以固定花或石頭等小物。

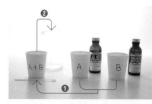

將兩種液體混合後作
成魔法之水。將A液和
B液放入紙杯中，再倒
入另一個紙杯混合均勻
（①），接著再將它倒
入瓶中（②）。

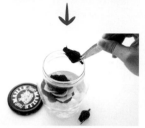

在液體凝固前，將石頭
等物放入其中，開始凝
固後，再將作好的玫瑰
手工花放在中央，周圍
插幾朵小花苞。環氧樹
脂可自化工行購買。

⚜ 要遮蓋的材質就以紙張包覆

可完全看見罐子或箱子內側時，
就貼上紙張來遮蓋。

左圖是作成置物盒的起
司圓盒。為了遮住裡面
的白紙和連接處，將粉
紅色的紙張裁切成圓
形，以熱熔膠黏貼。

⚜ 貼上花朵的裝飾手法

在罐子或箱子內側貼上花朵也是一種方法，
同時也提升了作品的格調。

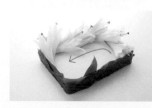

作成信封收納盒的餅乾
盒。原本會看到中間的
金屬底板，但在底部黏
上一層布，側面將百合
花依箭頭順序黏貼後，
就更有質感了。

箱子＆袋子

以紙為材質的箱子及袋子，要裁剪
或黏貼都相當方便。因為很輕，要
吊起來也很簡單。有各式各樣的形
狀及大小，利用這些美麗的顏色和
花樣來搭配花卉，非常有趣喔！

Box, Bag

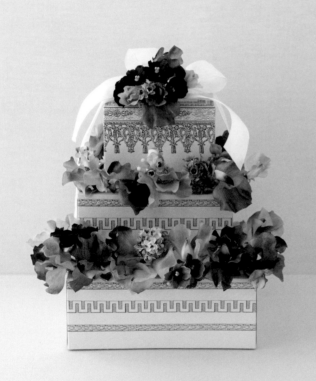

裝飾下午茶派對的
紙箱花蛋糕

將大、中、小三種紙箱疊在一起，
裝飾上香豌豆花等春季花卉作成的
花串，打上蝴蝶結，就成了花蛋
糕。活用紙箱原本的圖樣，並搭配
輕柔型的花卉。

＊香豌豆花‧報春花‧地中海莢蒾
　（以上為A）
＊花串作法⇒P.88

以小花＆粉紅緞帶
將圓盒妝點成漂亮的置物盒

將空起司圓盒的外側打上緞帶蝴蝶
結，內側貼上粉紅色的紙，裝飾上
小花，作成置物盒。關鍵是要選擇
輕巧的小花，蓋子也加上緞帶作的
提把，方便開闔。

＊鈴蘭‧喬木繡球（以上為A）
＊箱子內側製作⇒P.61
＊箱子外側製作⇒P.65

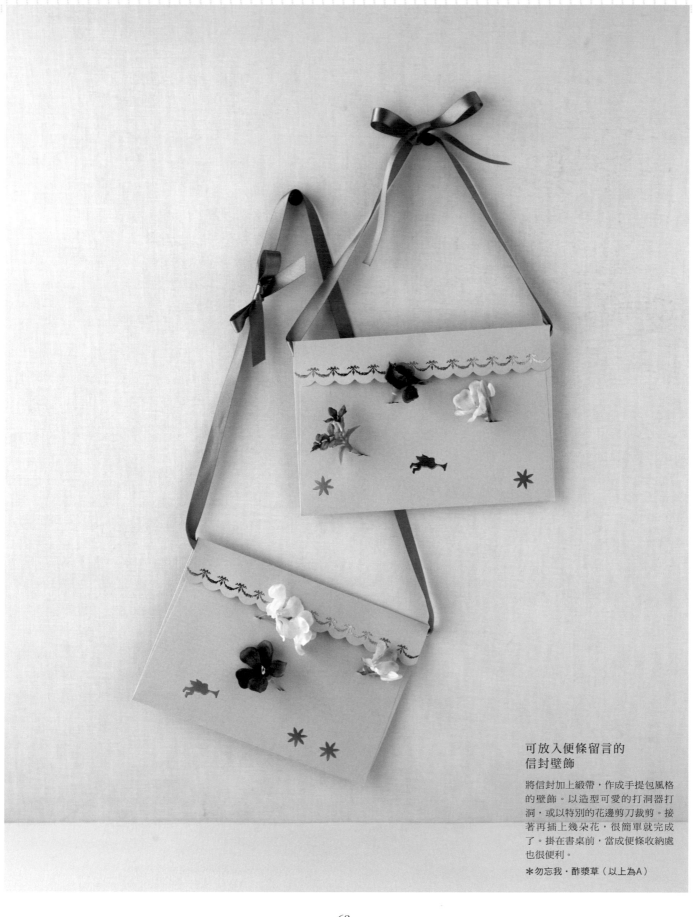

可放入便條留言的
信封壁飾

將信封加上緞帶，作成手提包風格
的壁飾。以造型可愛的打洞器打
洞，或以特別的花邊剪刀裁剪。接
著再插上幾朵花，很簡單就完成
了。掛在書桌前，當成便條收納處
也很便利。

＊勿忘我・酢漿草（以上為A）

Box, Bag

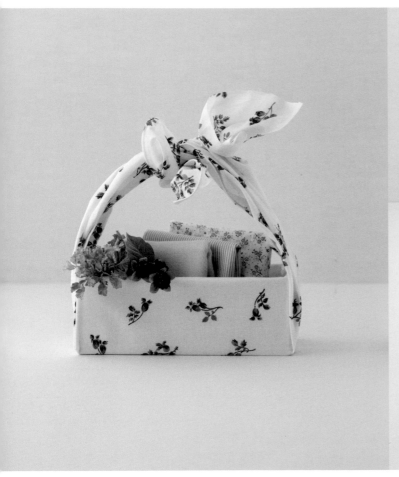

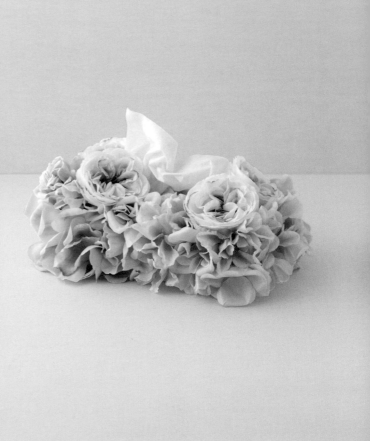

**選用喜歡的花樣
簡單就能完成的布盒**

只要利用鐵絲和雙面膠，簡單就能
完成的布盒。不需要縫紉，只要將
盒子以布包好，再於上方打個蝴蝶
結就完成了。插上迷你花束，瞬間
變得更可愛了！

＊巴西利・黑莓（以上為A）
＊作法⇒P.65・P.99

**喜歡玫瑰的人不能錯過的
玫瑰面紙盒**

開滿玫瑰花的面紙盒，看起來如
何？感覺房間都變得華麗起來了
吧！想要享受玫瑰世界時，可以點
燃玫瑰薰香，感受花的香氣。

＊玫瑰2種（A）
＊作法⇒P.89・P.99

形狀繁多且輕巧
加工輕鬆也是魅力之一

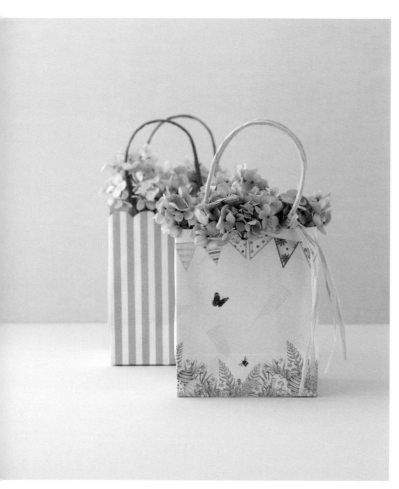

**從紙袋中探出頭來的花束
充滿療癒感的室內裝飾品**

若是收到了花樣可愛的紙袋，可以
試試看將花插成稍微冒出紙袋的樣
子。只要這樣裝飾，就可以完成可
愛的花禮。無論是掛在牆上，或擺
在桌上，都是件漂亮的室內裝飾
品。

＊繡球花2種（P）

將罐子或箱子外側的圖樣
漂亮地遮蓋起來

⚜ 捲緞帶很簡單！

印有顯眼文字或浮誇色彩的箱子，
就貼上緞帶將它隱藏起來吧！

只要在箱子的側面，貼
上同樣寬度的緞帶即
可，非常簡單。也省略
了配合箱子大小，裁切
紙或布的麻煩。作法是
將箱子貼上雙面膠，從
上往下以緞帶包起來。

♣ 添加綠意更漂亮

貼上幾片葉子，遮住不喜歡的花樣或材質。
將葉子繞盒子一圈，漂亮地貼好。

想要看起來更有質感，
可以在罐子等容器側面
一片片地貼上葉子。先
貼好的葉柄，再以下一
片葉子的前端將其遮
住，這樣貼完一圈就很
美觀。

⚜ 利用花布作出時尚感

以兩邊包入了鐵絲的布包住紙箱，
剩下的布就作成包包的提把。

將裁切成長條的布料兩
邊貼上雙面膠，夾進
#22鐵絲後捲起來（左
圖）。在布上放上紙
箱，將鐵絲部分紮實地
往中間摺好（右）。

將布的剩餘部分，從左
右兩側往上拉直，將兩
端接合在一起。由於布
的邊緣放有鐵絲，可以
完全固定住。

特點1 以各式各樣的材質來製作

人造花的材質有很多種。絕大部分是聚酯纖維製，第二多的是合成樹脂製。另外，也有部分是金屬製（主要為塗裝加工過的）。

合成樹脂製的豪華重瓣百合。有厚度的花瓣相當具真實感。

保麗龍（合成樹脂的一種）製的蘋果。

特點2 在一株花莖上，有不同開花程度的花

人造花可以作成各種樣式販售，如果購買散狀花材款式，一株可能會有各種開花程度不同的花。

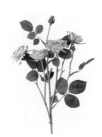

散狀盛開的玫瑰。圖中的玫瑰，有堅硬的花苞、稍稍綻開的花苞、五分開、七分開等各一朵、盛開的兩朵，共計六朵。

特點3 有容易拆解的花&不容易拆解的花

鮮花和人造花兩種花都很纖弱，不過相比之下，人造花的花瓣基部會以較強韌的黏著劑固定，所以也是較難拆解的花。

容易拆解的花
將花萼拆下來後，就可以手剝開。圖中以平開型的玫瑰為例。

不容易拆解的花
若是以黏著劑固定，就使用剪刀剪開。圖中以大理花為例。

人造花

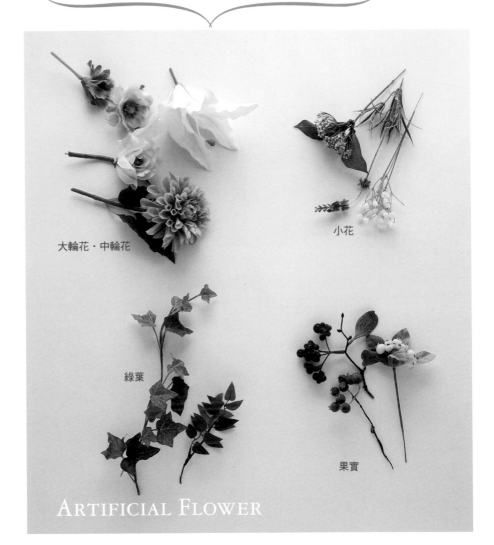

大輪花・中輪花

小花

綠葉

果實

ARTIFICIAL FLOWER

以布料&樹脂材質重現鮮花之美
多采多姿的花卉・果實・綠葉齊聚一堂

人造花的英文Artificial有人工的意思。也就是說非自然生成，而是以布或樹脂等材質，人工製作出來的花，均統稱為人造花。最近人造花的品質日益精良，有更多製作精巧、更像鮮花的花。

由於能夠作出自然界沒有的花，發揮創意的範圍也更加廣泛。通常人造花會在花莖中放入鐵絲，要修剪時建議使用鐵絲剪。

持續綻放的人造花和不凋花。
利用各自的特點來搭配使用，作品的創作範圍會更寬廣喔！

不凋花

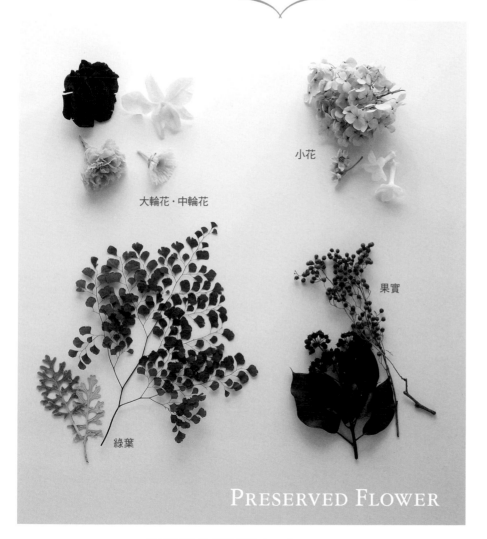

小花

大輪花・中輪花

綠葉

果實

PRESERVED FLOWER

將鮮花進行特殊加工，
將花朵柔軟&鮮嫩的樣貌長久保存

不凋花是將鮮花進行特殊加工，能夠長久保存鮮花特有的柔軟度及水嫩感。英文稱為Preserved flower，其中Preserved即為保存之意。由於是天然素材，每一朵的花姿都不同，也有同一株中花朵形狀、色彩、尺寸都不相同的情況。能夠作出自然界所沒有的顏色這點，也是它的魅力。由於不凋花較脆弱容易損傷，拿取時要非常小心，但仍是散發著自然氣息、能讓人感受到鮮花美感的花材。

特點1 比鮮花更水嫩欲滴
更具彈性

不破壞花的組織，讓花朵吸收保存溶液及色素所作成的不凋花。和鮮花一樣水嫩柔軟，且有彈性，能夠長久保持美麗的樣子。

像圖右一樣以手指壓花，也不會破壞形狀，立刻就能恢復原本的樣子。

特點2 將花萼・花莖・花瓣
染成相同的顏色

無論是鮮花還是人造花，花萼都是綠色的，不過不凋花能將花萼和莖（通常都會剪短）都染成和花一樣的顏色。

康乃馨（左邊2朵）和玫瑰（右邊2朵）。在染色階段，花萼和莖都和花呈現同樣的顏色。

特點3 拆花或分成小朵
都很簡單

雖然像鮮花一樣，不凋花也很脆弱、容易損傷，不過要拆解花瓣或將花分成小朵卻很簡單。可以將花的一部分運用在作品上。

玫瑰
即使有花萼，還是可以簡單地以手剝下花瓣。

康乃馨
先以刀片切開花萼，就可以簡單剝開。

牆壁、門，還是窗戶……
想裝飾在哪裡呢？
各個場所的搭配集錦

家中沒有裝飾花與雜貨的地方……

很多人會這麼想，但請先仔細觀察自己的家。

能夠裝飾花朵的地方其實很多喔！

客廳的牆壁、地板自不用說，

就連窗邊也可以讓花朵盛開！

就盡情地將房間打造成一個華麗的空間吧！

在本章的最後，還有利用家具來作裝飾變化喔！

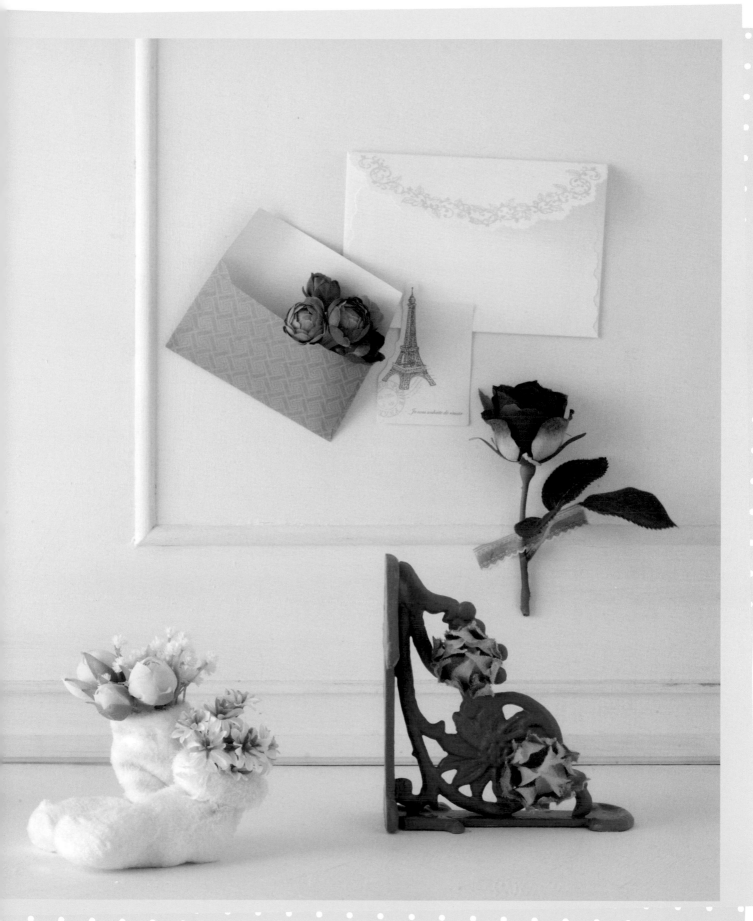

黏貼或吊掛在牆上
簡單就能作的室內裝飾術

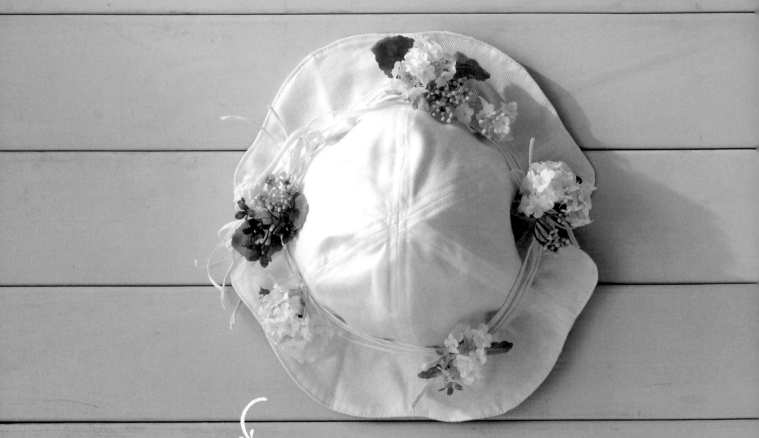

搭配 **+ 帽子**

讓可愛的帽子
開滿花朵

在棉布作的小帽子上打個蝴蝶
結，別上胸花。就是可愛的牆
壁裝飾了。兒童用的小物都很
可愛，很適合用來裝飾。

＊喬木繡球・西洋蓍草・勿忘我
　（以上為A）
＊作法⇒P.100

沒有地方裝飾花或雜貨吧？有著這種煩
惱的你，我們推薦的地方是牆壁！牆壁
是裝潢死角，且面積很大，能夠黏貼或
吊掛花飾，能夠盡情地裝飾喔！

Close up

+ 衣架

將衣架捲上緞帶
和帽子搭成一對

配合帽子，捲上棉質緞帶，裝
飾了相同花卉的小型衣架。和
帽子掛在一起，真是非常可
愛。為了可以掛上便條紙或照
片等小物，還繫了小木夾。

＊花材同帽子
＊作法⇒P.100

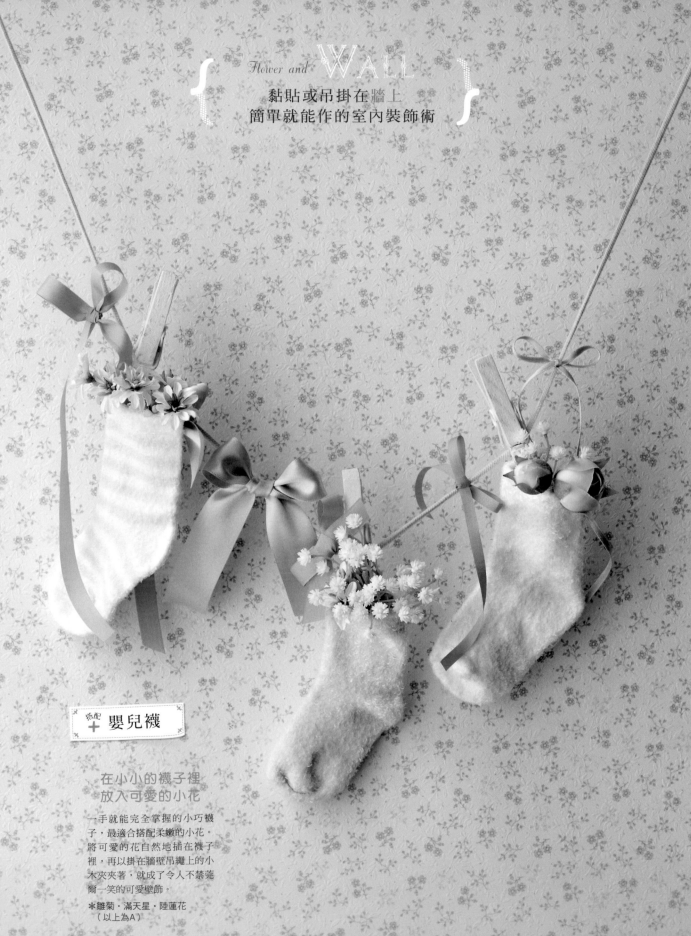

搭配
+ 嬰兒襪

在小小的襪子裡
放入可愛的小花

一手就能完全掌握的小巧襪
子，最適合搭配柔嫩的小花。
將可愛的花自然地插在襪子
裡，再以掛在牆壁吊繩上的小
木夾夾著，就成了令人不禁莞
爾一笑的可愛壁飾。

＊雛菊・滿天星・陸蓮花
　（以上為A）

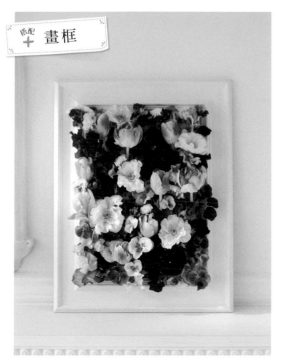

搭配 + 畫框

將春天喚入室內
色彩鮮豔的花繪畫

將有如以花作畫般的花卉畫框，掛立在牆上。在寒冷的季節，有一幅這樣的花裝飾，感覺室內明亮了起來。生氣蓬勃的春季花卉，也豐富了心靈。

＊鬱金香3種・香豌豆花・三色菫・罌粟花等（以上為A）

依照春夏秋冬
將季節色彩畫規律排列

利用象徵著各個季節、色彩繽紛的花朵與葉片，描繪出四季的意象。四個相框整齊地排列在牆上，成為令人心情沉靜的室內裝飾。

＊春・櫻花、夏・大飛燕草2種、秋・常春藤等、冬・聖誕紅、柊樹等（以上為A）

搭配 + 相框

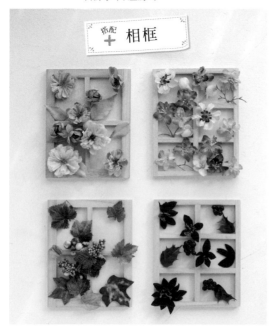

搭配 + 信紙＆信封

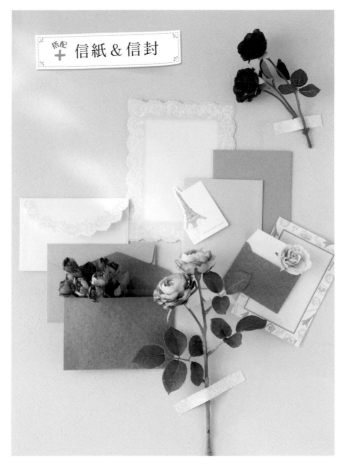

將花朵直接貼在牆上
或放入精緻的信封中

簡單的牆壁裝飾，可以利用喜歡的色彩和花樣的信紙、信封，隨意搭配花朵裝飾。花朵可以放入信封中，或以紙膠帶貼在牆上，效果都非常好。

＊玫瑰4種（A）
＊以紙膠帶黏貼⇒P.89

Flower and DOOR

在門上的空間・門扉・
門把等處綻放花朵

Close up

搭配
＋貝殼

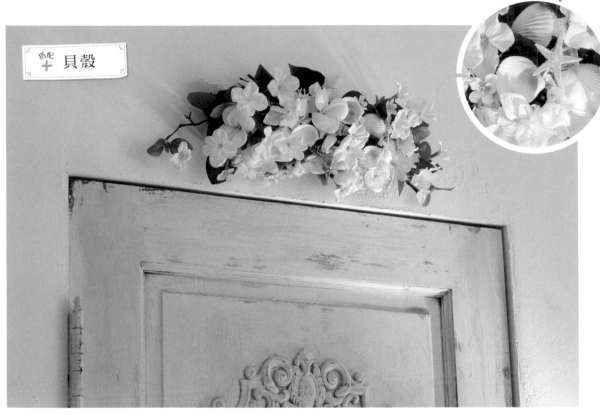

門上的空間
以南國的花＆貝殼裝飾

門上的空間，以橫長形的壁飾
來裝飾。以南國的白花為基
底，裝飾上旅行時在海邊撿回
來的貝殼，洋溢著滿滿的熱帶
風情。

＊雞蛋花・九重葛・藍英花
　（以上為A）
＊作法⇒P.100

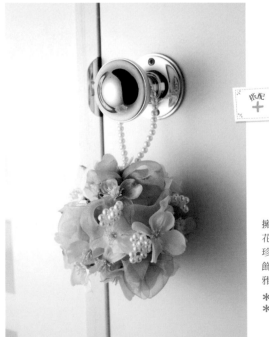

搭配
＋珍珠

珍珠門把花飾
讓門更有質感

擁有輕柔花瓣的可愛大花四照
花。於晚春綻放的這種花，以
珍珠搭配裝飾，作成門把花
飾。讓看慣了的門扉散發出高
雅脫俗的氣息。

＊大花四照花（A）
＊作法⇒P.101

牆面可能擺滿了書架或置物櫃，但門前卻什麼也沒有。因此，可以將門當成裝飾花卉的好地方。釘上釘子或圖釘都很方便，連門把也可以善加利用。

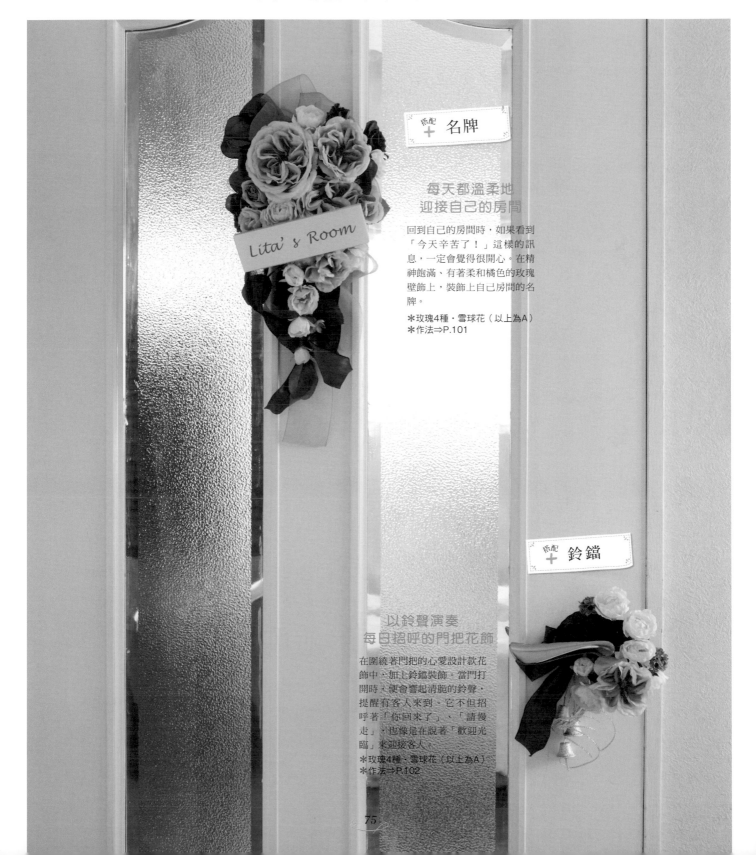

＋ 名牌

每天都溫柔地迎接自己的房間

回到自己的房間時，如果看到「今天辛苦了！」這樣的訊息，一定會覺得很開心。在精神飽滿、有著柔和橘色的玫瑰壁飾上，裝飾上自己房間的名牌。

＊玫瑰4種・雪球花（以上為A）
＊作法⇒P.101

＋ 鈴鐺

以鈴聲演奏每日招呼的門把花飾

在圍繞著門把的心愛設計款花飾中，加上鈴鐺裝飾。當門打開時，便會響起清脆的鈴聲，提醒有客人來到。它不但招呼著「你回來了」、「請慢走」，也像是在說著「歡迎光臨」來迎接客人。

＊玫瑰4種・雪球花（以上為A）
＊作法⇒P.102

光線美麗的窗邊
周圍的景色也相互輝映

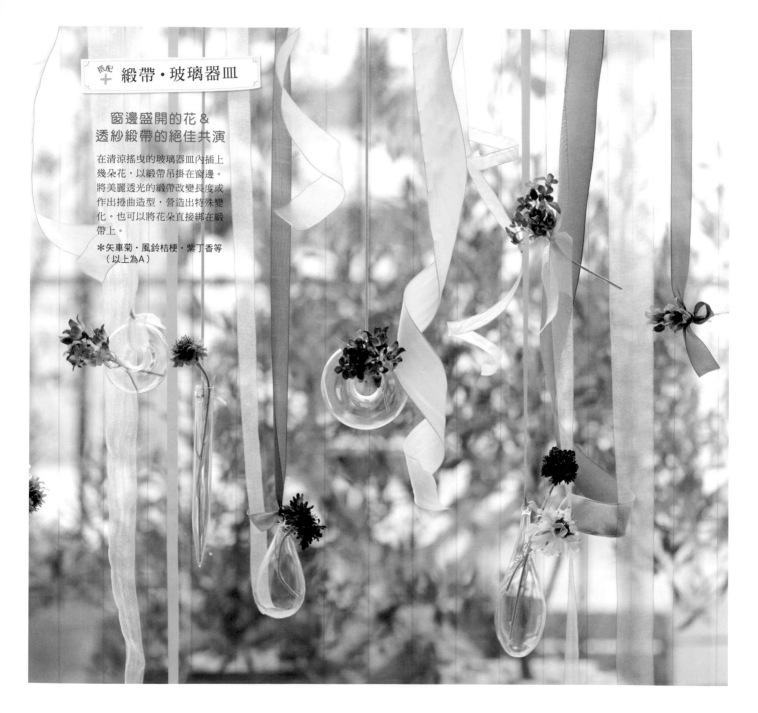

搭配 ＋ 緞帶・玻璃器皿

窗邊盛開的花 &
透紗緞帶的絕佳共演

在清涼搖曳的玻璃器皿內插上
幾朵花，以緞帶吊掛在窗邊。
將美麗透光的緞帶改變長度或
作出捲曲造型，營造出特殊變
化。也可以將花朵直接綁在緞
帶上。

＊矢車菊・風鈴桔梗・紫丁香等
　（以上為A）

有窗戶的地方通常是比較明亮、只有窗簾裝飾的簡約空間。因此，可以多加利用灑落進來的陽光和窗外的景色，充分享受花與雜貨的美麗展演。

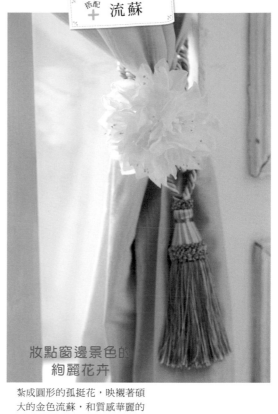

搭配 ＋ 流蘇

妝點窗邊景色的
絢麗花卉

紮成圓形的孤挺花，映襯著碩大的金色流蘇，和質感華麗的窗簾形成絕美搭配。象牙色的花色和窗外的景色相當調和，讓窗邊顯得寧靜雅緻。

＊孤挺花（Ａ）
＊作法⇒P.103

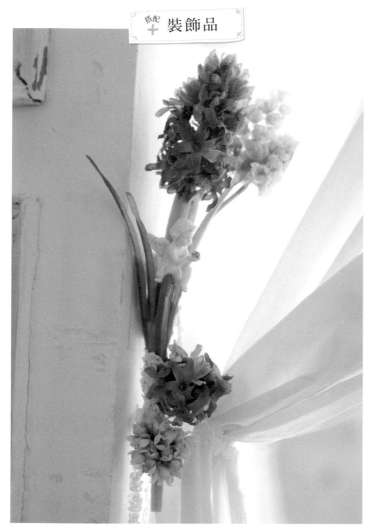

搭配 ＋ 裝飾品

以帶來幸福的天使＆花
收攏窗簾

天使會帶來風信子花和幸福，想像著這樣的場景，試著以花束來收攏窗簾。蕾絲緞帶的前端也裝飾著球狀的花，成為華麗的裝飾。

＊風信子・紫丁香（以上為Ａ）
＊作法⇒P.102

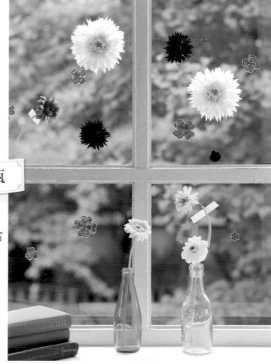

搭配 ＋ 窗貼＆玻璃瓶

貼幾朵花，讓花＆
窗外美景愉快地融合

以雙面膠或紙膠帶直接在玻璃窗上貼上非洲菊的花朵。搭配瓢蟲和幸運草窗貼，並將擺在窗邊的玻璃瓶也插朵花。花卉和窗外的風景交融在一起，顯得熱鬧又歡愉。

＊非洲菊4種（Ａ）

Flower and {FLOOR}

讓腳邊的地板成為
花朵成長・綻放・飄落之處

搭配
+ 相框＆玻璃瓶

將相框和玻璃瓶並列在地上
展現雅致的空間

放置在房間角落的相框和玻璃
瓶中，綻放著罌粟花，這個角
落描繪著這樣的風景。將相框
和玻璃瓶放在地板上，就能展
現出一個別緻的空間。將它們
複數並列著，看起來就像一幅
畫一樣。

＊罌粟花2種（Ａ）

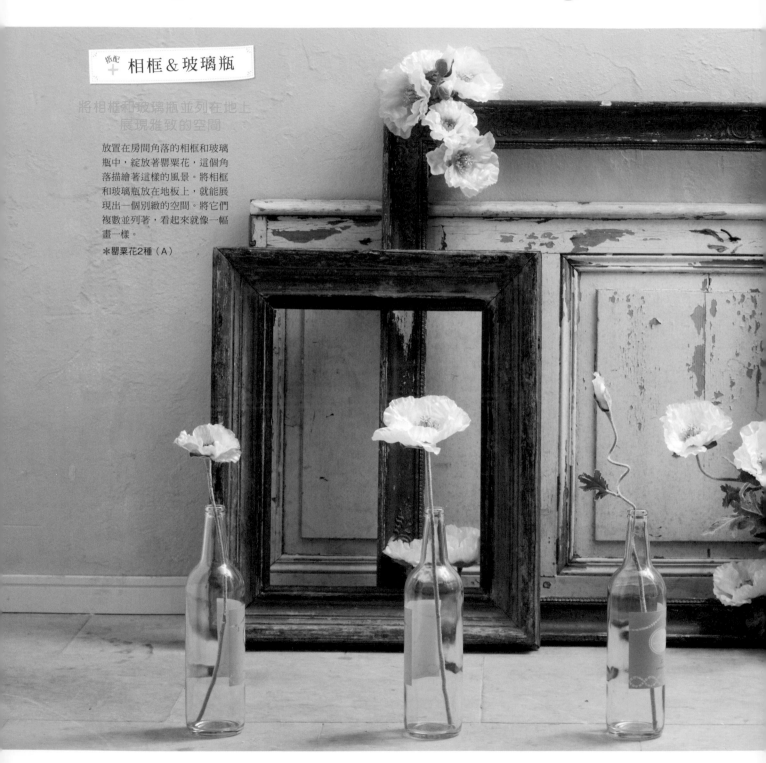

若有牆邊和房間的角落等沒利用到的空間，可以花和雜貨加以裝飾。讓花像在野外綻放一樣隨意穿插、散落……盡情地依心中的想法來裝飾。

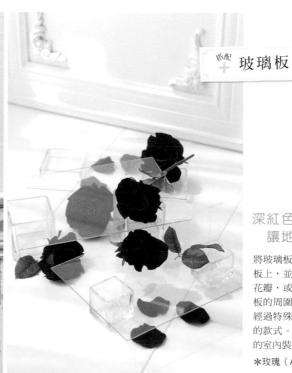

搭配 + 玻璃板

深紅色的玫瑰&玻璃
讓地板散發美感

將玻璃板以不同高度擺放在地板上，並將深紅色的玫瑰花和花瓣，或上或下地散落在玻璃板的周圍。玻璃板是使用邊緣經過特殊加工、觸碰也很安全的款式。最適合搭配高雅脫俗的室內裝潢。

＊玫瑰（A）

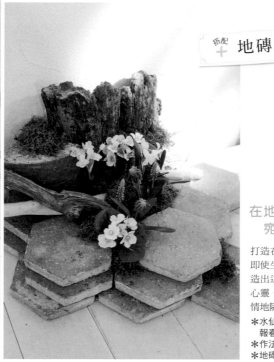

搭配 + 地磚

在地板上打造的庭園
宛如都會的綠洲

打造在房間一角的迷你花園。即使生活在都會中，如果能打造出這樣的空間，療癒每天的心靈，真的很不錯呢！也請盡情地隨著季節變換花卉。

＊水仙花・番紅花・葡萄風信子・報春花（以上為A）
＊作法⇒P.103
＊地磚／PD

STEP UP

讓家具變成花的遊樂場 ❶

{ 櫥櫃 }

平常放書或餐具的櫃子，
也可以或貼或掛，以簡單的技巧
裝飾地漂漂亮亮。

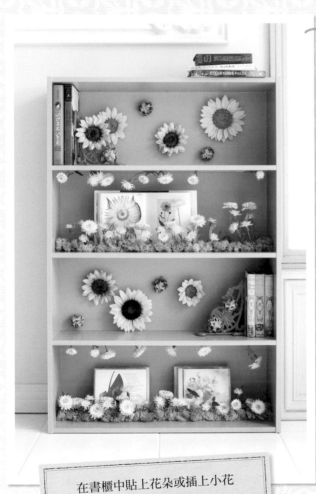

將整個書櫃當成裝飾品，盡情
地裝扮吧！可以將花插在書櫃
中裝設好的海綿上，或貼在內
側的背板上。也可以將書和
CD排列在架上，作開放式的
收納。

＊向日葵3種・香葉蠟菊・雛菊
　（以上為A）
＊作法⇒P.103

在書櫃中貼上花朵或插上小花

櫥櫃的前方以花來裝飾

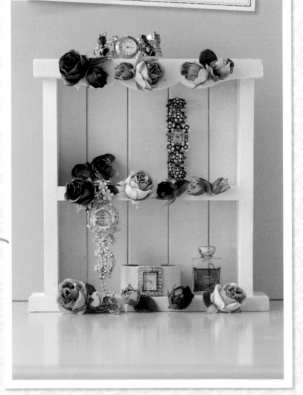

只要將圓滾滾的迷你玫瑰，簡
單地貼在櫥櫃木條的前方，立
刻就能給人華麗的印象。迷你
置物櫃中，可以放入喜歡的手
錶和香水來裝飾。

＊玫瑰3種（A）
＊以熱熔膠黏貼⇒P.89

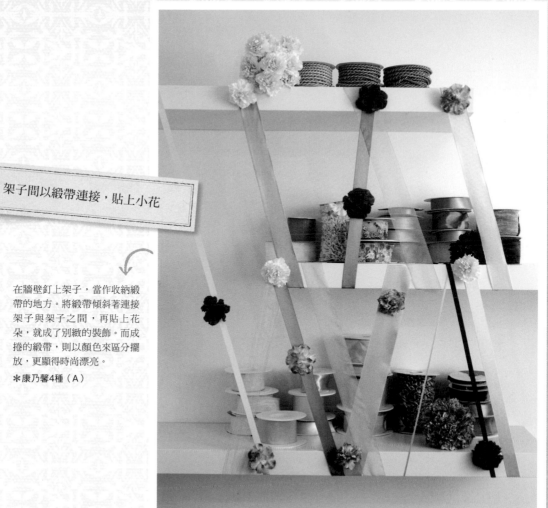

架子間以緞帶連接，貼上小花

在牆壁釘上架子，當作收納緞帶的地方。將緞帶傾斜著連接架子與架子之間，再貼上花朵，就成了別緻的裝飾。而成捲的緞帶，則以顏色來區分擺放，更顯得時尚漂亮。

＊康乃馨4種（A）

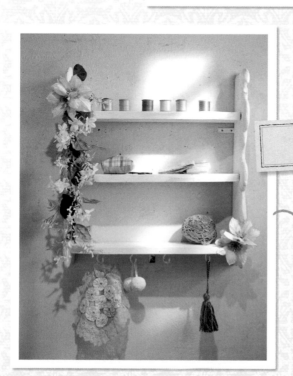

將花串吊掛在架子上

釘在牆上的架子，吊掛著作成花串的花卉來妝點一番。垂直流洩的線條，讓房間看起來清爽乾淨。能夠依季節或心情來變換裝飾花種，也是它的一大魅力。

＊鐵線蓮・素馨花2種
　（以上為A）
＊花串作法⇒P.88
＊棚架／PD

STEP UP

讓家具變成花的遊樂場 ❷

{ 椅 }

人坐的椅子，其實也非常適合以花裝飾。
除了椅背，如果也能多加利用椅面或椅腳，
會看起來更加華麗。也可以當成藝術品一般裝飾在房內。

以花搭配裝飾作成擺設

椅子上以花搭配布置，椅背和
椅腳也加點裝飾，就成了一件
擺設。別把它當成座椅，而是
當作觀賞椅來裝飾吧！它會為
簡約的室內增添色彩，房間也
會變得明亮活潑喔！

＊玫瑰5種・繡球花3種
（以上為A）
＊椅子／PD

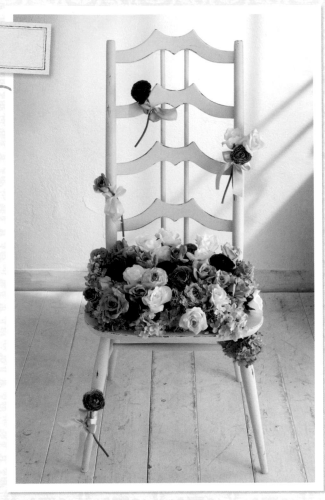

椅腳以花串裝飾

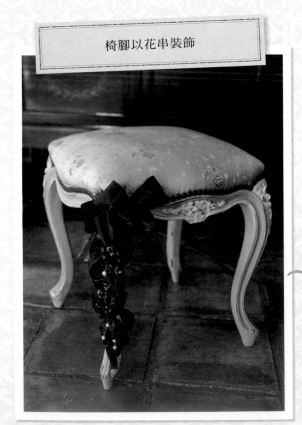

在優雅的貓腳凳上，繫上打著
咖啡色蝴蝶結的莓果花串。只
裝飾一支腳是重點。

＊覆盆子2種・藍莓・薔薇果
（以上為A）
＊花串作法⇒P.88
＊凳子／PD

82

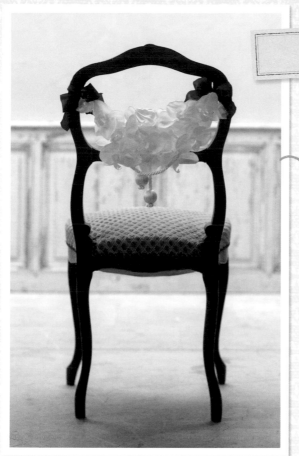

和重要的賓客相見的日子，餐桌的椅子也要裝飾得更有格調。將清秀純白的花串搭配流蘇，裝飾在古典風格的椅子背面。

＊蝴蝶蘭（Ａ）
＊花串作法⇒P.88

在兒童用的迷你椅子上，放置以花裝飾的小抱枕。將三張椅子並排在一起，看起來著實可愛。抱枕為同款式但不同色，依色系擺放。

＊紅花三葉草3種（Ａ）
＊兒童椅／PD

花飾抱枕搭配椅子擺放

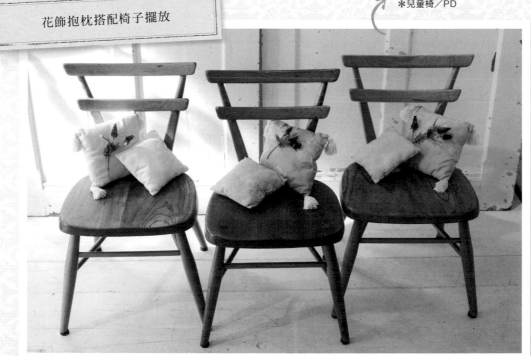

STEP
UP

讓家具變成花的遊樂場 ❸

{ 桌 }

讓大家聚集在一起的桌子，
就特別花點心思設計花飾的分量、位置和裝飾方式吧！
偶爾也可以在桌上作畫，作一些大膽的嘗試。

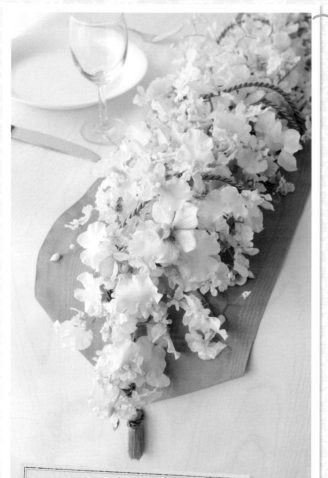

餐桌中央以花朵華麗點綴

在餐桌的中央，橫跨兩端擺上
滿滿的花朵，看起來很有震撼
力。在餐巾的上方擺上花串，
以繩子纏繞，漂亮地襯托餐
桌。看起來就像一場華麗的饗
宴。

＊千代蘭・文心蘭2種（以上為A）
＊花串作法⇒P.88

在餐桌的桌角搭配緞帶

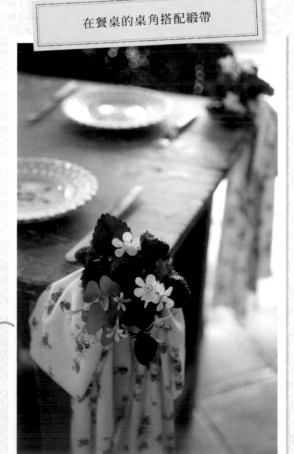

今天的下午茶，是草莓鬆餅
嗎？將草莓的果實、花，和草
莓圖樣的布搭配在一起，裝飾
在桌角。

＊草莓・幸運草（以上為A）
＊桌飾的作法⇒P.95
＊餐桌／PD

在餐桌上打造迷你花園

鋪上草皮,裝飾花卉,布置成像庭園造景般的小餐桌。就在這張桌上享受下午茶吧!悠閒地度過寧靜的時光。

＊玫瑰2種・蘆筍草・狐尾草・草皮(以上為P)

利用鏡子擴增花景

在桌子中央的鏡子上,放幾顆像球狀的蔥花。花的曲線映照在鏡子中,看起來就像兩顆圓滾滾的花朵連接在一塊。使用鏡子是個很獨特的點子。採用邊緣經過加工的鏡子,摸起來也比較安全。

＊蔥花3種(A)

手作時必備

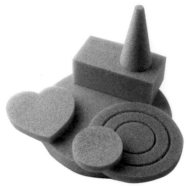

人造花用海綿

用來插莖中穿有鐵絲的人造花的海綿。可以穩穩支撐較粗的莖。也可以用來插經鐵絲加工的人造花和不凋花。

乾燥花用海綿

原本是用來插乾燥花的海綿，最近也常用來插不凋花。它擁有能夠固定鐵絲的硬度，因此也常用於經鐵絲加工的不凋花。

保麗龍

以保麗龍作成的基台，可以作為插花或貼花的基底。圖中的球形保麗龍，也可以剖成兩個半圓形來裝飾。有各種形狀和尺寸。

手工藝用蠶絲線＆手縫針

蠶絲線是透明無色，不顯眼又強韌的線。可以穿過手縫針進行縫紉，也可以用來吊掛物品。號數越小越細，本書多使用2至3號的線。只要打兩次以上的結就不容易鬆開。

花藝膠帶

在輕薄的紙製膠帶兩面加上蠟狀黏著劑的膠帶，常用來捲繞經鐵絲加工的花材。拉開以後黏著力會增強，更方便捲繞。有綠色、茶色、白色等各種色彩。

鐵絲

可以用來當作只有花頭的不凋花的莖，或補足人造花的花莖長度，也可以用來綑紮花束。關於鐵絲的種類，請參閱P.104。

雙面膠

正反兩面均有黏著力的膠帶。可以用來貼花瓣、葉片、布或緞帶，對於簡單的黏貼作業相當便利。右邊是強力版，可以黏著有重量的物品。

瞬間綑綁膠帶

可以將好幾枝莖紮在一起，是製作花束時相當便利的膠帶。有伸縮性，可以稍微拉開一點來綑，效果非常好。因為透明不顯眼，常用於裝飾或製作捧花等，用途極廣。

熱熔膠・熱熔膠槍

熱熔膠是樹脂製的棒狀黏著劑。將熱熔膠插入熱熔膠槍，使其發熱熔化再擠出使用。熱熔膠比軟管狀的黏著劑乾得更快，可以快速完成作業。

的基本工具

必要&便利的各式工具

美工刀

切割、削剪人造花用海綿或乾燥花用海綿時使用的工具。用來切割厚紙板也很方便。盡量選擇較寬、較堅固的刀片。

剪刀

剪花瓣或葉子、緞帶,及將花材剪切小朵時使用的工具。為了方便進行精細的工作,使用刀尖較細的類型比較便利。圖中是附有鐵絲剪口的剪刀。

人造花用剪刀

最適合用來剪人造花有鐵絲的花莖,較粗的莖可以完全插入剪刀底部來剪。使用專用的剪刀,刀片才不會受損,非常推薦。

鑷子組

要在花瓣間塞棉花,或修正細部時使用的工具。使用尖銳的前端,比較不會傷及花瓣,能夠進行精細的作業,是相當便利的工具。

鐵絲剪

剪粗鐵絲或成束的鐵絲時使用。若以一般剪刀來剪,容易使刀片損傷,有了這把專用剪會更方便。像圖中一樣附有彈簧的類型,開合較簡單,使用更便利。

尖嘴鉗

要進行精細作業,或要施力於小面積的物品時相當便利的工具。將人造花的莖插入海綿中時,可以很順利地插入。

木工用黏著劑

主要是用來將花材黏到海綿上。黏著力很強,不過到完全固定還是需要一點時間。只黏半面或重黏也很方便,最適合需要調整花材的位置或分量時使用。

六角鐵絲網

以細鐵絲編織成的鐵網。在花藝布置中,常用來包裹海綿,加以補強。插小面積又數量多的花材,或垂吊海綿時相當便利。

紙膠帶

色彩、花樣、寬度都豐富多樣,撕下來也很乾淨的一種膠帶。原本它是用來保護有塗油漆的地方。近來,紙膠帶已成為裝飾膠帶,活用於各種創作中。

花&雜貨裝飾搭配

製作人造花&不凋花的作品時，

插花			連接花朵

技巧1
插入海綿中呈水平型

從旁邊看，所有的花材都和海綿呈垂直狀。由於花材全都垂直插入海綿中，花的頂端看起來就是水平整齊的樣子。

1 在海綿上離前後左右最中心的位置，將一枝花材垂直插入。

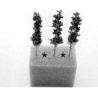

2 在左右兩端插入同樣的花材，接著再在中間（★）也插入花材。

3 在前後兩端，以及海綿的四角（●的位置）插入花材。

4 再在步驟3的★位置，像填空隙一樣插入花材。圖片是由上往下看的樣子。

技巧2
插入海綿中呈半球狀

從旁邊看，花材以海綿的一點為中心，向外呈放射狀。因此花的頂端就呈現半球狀。

1 在海綿上離前後左右最中心的位置，將一枝花材垂直插入。

2 以在步驟1中插入的花材底端，位於海綿內的一點為中心，將花材斜著插入。

3 從上往下看的樣子。和周圍花材均等的間隔插入。

*將人造花和不凋花插入海綿時，將莖的底端先塗好熱熔膠或木工用黏著劑再插入，效果更好。這樣一來，花材就不容易從海綿中拔出。

技巧3
插入花器中

從旁邊看起來，莖的中心部分最細，而花和莖的底部則是擴散的狀態。插在花器中，會呈現非常漂亮的形狀。

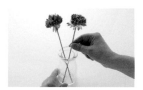

1 將第一枝花插入後，在後面插入第二枝花。

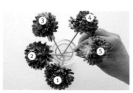

2 同樣在插好的花後面插入下一枝花。插了五枝之後就呈現圖中的樣子。

3 依相同的要領再增加花數，莖就會呈現螺旋狀重疊在一起。

4 從上往下看的樣子。花以恰好的平衡度，往外擴散開來。

連接花朵
製作花串

花串是將花和葉連接在一起，串成一長串的樣子。日文中也稱成花鎖或花綱。長形的花串可以利用幾個短的部分組合，比較輕鬆。

1 首先，先將當作軸心的花莖，和#18綠鐵絲以膠帶綁在一起。

2 將步驟1放在中央，在兩側適當配置花和葉，決定好順序。

3 依步驟2決定好的順序，將花材依序擺放到步驟1的軸心上，並以膠帶固定。

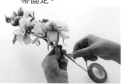

4 將所有的花材纏好後，膠帶一直纏繞到尾端，完成一串。

的基本技巧

一定要學會的技巧。

紮綁花束

技巧1
紮成螺旋狀

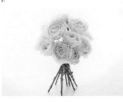

螺旋狀是指莖的中間部分較細，而花和莖的下端則成擴散狀的樣式。將莖紮成螺旋狀，便能夠直接立在桌上。

1 左手拿著第一枝花，再以右手將第二枝花從斜後方插入。

2 依相同的要領，將第三、第四枝花從前一枝花的後方斜斜地插入。

3 如果難以從後方插入，也可以將左手往逆時針方向旋轉，從前方插入。

4 將所有的花都插好後，莖的中心部分以鐵絲捲繞一圈。

技巧2
紮成圓球狀

將穿有鐵絲的莖彎曲後紮起來，是圓形捧花常用的手法。花材呈現整齊的圓球狀，莖則是細細的紮成一束。

1 以左手拿著的花為中心，在它周圍加上幾朵彎曲成30度左右的花。

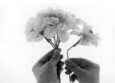

2 圍成一圈後，接著將第二圈要加入的花，彎曲成45度左右。

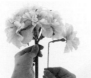

3 第三圈、第四圈加上去的花，莖的角度也彎得更大。

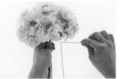

4 將所有的花紮好後，再以鐵絲繞緊，纏上膠帶。

貼花

技巧1
以熱熔膠黏貼

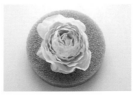

將熱熔膠塗在花葉上，黏貼在海綿或箱子上。黏著面多少會有些凹凸不平，不過不會有太大影響。

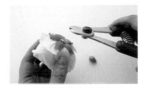

1 從花莖拔出的花朵上，以剪刀剪平突出的花萼部分。

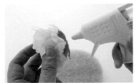

2 在步驟*1*的背面塗上滿滿的熱熔膠，穩穩地固定在想要黏著之處。

＊對於容易拆解的人造花，如果將花萼部分剪掉，可能會使花瓣分解脫落（參閱P.66的特點3），因此建議先將花瓣以熱熔膠補強後，再來剪花萼。

怎麼貼花呢？

貼花瓣時並非將花瓣整面塗上熱熔膠，只在比較突出的部分塗上熱熔膠，更能呈現出花瓣的弧度。

技巧2
以雙面膠黏貼

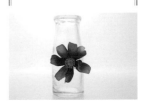

將雙面膠貼在花朵或葉子後，黏在箱子或器皿等物品上。此種方式比較適合黏著面較平滑的物品。

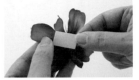

1 在花的背面貼上雙面膠，撕去上方的膠紙，固定在想貼之處。

技巧3
以紙膠帶黏貼

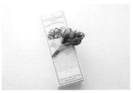

選擇圖樣花俏、顏色可愛的紙膠帶，將花莖貼起來。將紙膠帶當成特色來呈現也很棒。

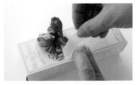

1 在花莖上或外露的部分貼上紙膠帶固定好。

一起來學習花&雜貨的搭配技巧吧！

市售的雜貨或手邊的物品，只要以花朵加以搭配，就能變成一件漂亮的創意裝飾。無論是室內布置或送禮都很適合。就從簡單就能完成的小物開始挑戰吧！

>>> 花&雜貨的合奏曲

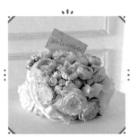

玄關　　　　　▶P.10◀

花卉鮮明的迎賓蛋糕

以有如閃耀笑容般的顏色，製作成的蛋糕風迎賓裝飾。以波紋布將餅乾空罐包起來，表現出高級感。

準備工具

人造花材／陸蓮花・玫瑰
材料&工具／餅乾罐・紙・布・人造花用海綿・熱熔膠・#24白鐵絲・迎賓卡

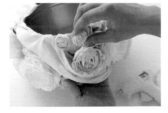

1

罐子側面貼上白紙遮蓋原本的圖樣。在罐上以布料拉出褶襉，花朵和布料以#24白鐵絲綁好，以熱熔膠牢牢黏在褶襉上。

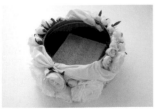

2

側面全部黏好布和花後，將海綿切割成適當大小，以熱熔膠固定在罐子底部。

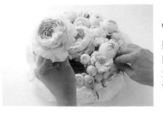

3

將花插在海綿上。從邊緣開始插，空隙則以小花填滿。最後加上寫有Welcome的卡片即完成。

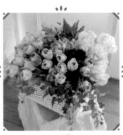

客廳　　　　　▶P.11◀

花朵盛開綻放的花籃

放置在地上的白色藤籃裡，滿滿插著洋溢春色的花。按照色彩來作適當的配置會更漂亮。

準備工具

人造花材／鬱金香4種・小蒼蘭・香豌豆花・三色菫2種・葡萄風信子・常春藤　**材料&工具**／藤籃・人造花用海綿・#20綠鐵絲・#24綠鐵絲・木工用黏著劑　**鐵絲加工**／常春藤以#24綠鐵絲作纏繞法

1

海綿切好後，放置於籃子的底部。將#20綠鐵絲兩根纏繞在一起，彎曲成長U字形，從海綿上方往下刺穿。

2

將刺穿的鐵絲從籃子底部拉出，並繞合固定好海綿。固定海綿的兩處，海綿就會很穩固。

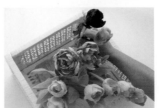

3

從中央的主花開始，依序塗上黏著劑後插入海綿中。最後以常春藤或小花等插滿周圍，讓花籃看起來像要滿出來的樣子。

＊鐵絲加工的方法請參考P.104至P.105。

客廳　　　▶ P.11 ◀

花之藝術品抱枕

喜歡的抱枕如果變舊了或沾有汙垢,就貼上滿滿的花,將它裝飾成一件藝術品吧!

準備工具

人造花材／鬱金香4種・小蒼蘭・香豌豆花
材料&工具／抱枕・熱熔膠

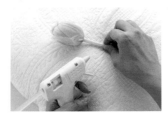

1

將花莖剪成約10cm長。決定好中心花的位置後,在花瓣和花莖部分,分別塗上熱熔膠,緊緊地壓在抱枕上固定。

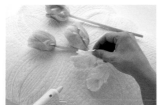

2

為了遮蔽步驟1貼好的花莖底端,接著再貼上花朵或花瓣。將抱枕全部貼滿花後即完成。

客廳　　　▶ P.11 ◀

粉紅色的窗簾花飾

讓窗邊更明亮的鬱金香窗簾花飾。搭配天鵝絨材質的高雅緞帶,將花裝飾在窗簾上。

準備工具

人造花材／鬱金香2種・香豌豆花
材料&工具／緞帶2種・#24綠鐵絲・花藝膠帶

1

以七至八朵鬱金香為中心,旁邊加上幾朵香豌豆花,再以#24綠鐵絲紮起來,作成圓形花束。

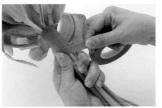

2

在周圍加上一點鬱金香的葉子,以花藝膠帶纏起來,接著再以較寬的緞帶纏繞。最後和窗簾一起,以細緞帶綁起來。

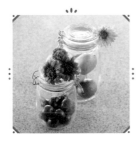

廚房　　　▶ P.12 ◀

收納罐中彷彿太陽公公露臉了

在樸素的玻璃罐中放入蔬菜或水果,再貼上迷你花束,裝飾在廚房中。看起來讓餐點變得更加美味了。

準備工具

人造花材／非洲菊・萬壽菊・迷你番茄・檸檬
材料&工具／玻璃罐・紙膠帶・#26綠鐵絲

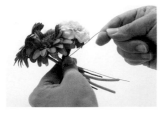

1

將剪短的萬壽菊和非洲菊以#26綠鐵絲紮起來,作成迷你花束。可以將花朵部分稍微彎曲一下。

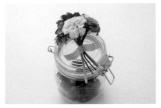

2

以紙膠帶將步驟1貼在玻璃罐的蓋子上方。這時可以順便以紙膠帶遮蓋紮花束的鐵絲。

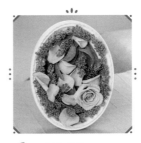

寢室　　　▶ P.13 ◀

療癒系色彩的相框

選用擁有療癒心靈色彩的薰衣草,和漂亮的藍色玫瑰。將剝下的花瓣隨意貼在四處,更顯出輕柔生動的樣子。

準備工具

不凋花材／薰衣草・玫瑰
材料&工具／橢圓形相框・厚紙板・熱熔膠

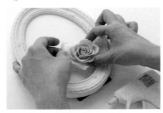

1

將白色厚紙板裝設在相框內,在橢圓形的右下處以熱熔膠黏一朵玫瑰。

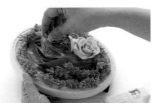

2

將薰衣草的花和葉分開,花黏在相框的邊緣,葉子則黏在中央,最後以玫瑰花瓣填滿空隙。全部都以熱熔膠黏著。

春 ▶P.16・P.18◀

以優雅大輪花妝點梳妝台

別在梳妝台邊緣的,是以粉色的軟布作的褶襉和華麗的大朵芍藥。最後再裝飾上沙典材質的流蘇。

準備工具
{ 人造花材／芍藥2種
材料&工具／布・流蘇・#24綠鐵絲 }

1

雙手拿著布,將右手的布往箭頭方向摺成風琴狀。

2

圖為摺三褶的樣子。利用右手的大拇指和中指,一直摺到尾端。

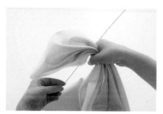

3

摺到布的尾端後,將摺起的部分以右手抓緊,並以#24綠鐵絲綁起來。

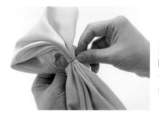

4

將鐵絲緊緊旋轉綁好後剪斷。再以這個方法反覆操作,在這塊布上作幾個褶襉。

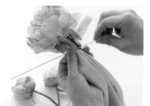

5

將步驟4裝飾在梳妝台上。在布綁著鐵絲的部分放上花莖,從上往下將莖和布以#24綠鐵絲牢牢綁緊。

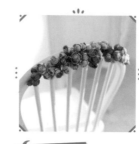

春 ▶P.16・P.18◀

弧形的椅子裝飾

這是以兩條花串組合而成的椅飾。比起單用一條,更建議將兩條花串組合在一起,讓花從中央往左右兩邊綻開。

準備工具
{ 人造花材／玫瑰4種
材料&工具／緞帶・花藝膠帶・#18綠鐵絲・#26綠鐵絲
鐵絲加工／玫瑰以#26綠鐵絲作纏繞法後,以花藝膠帶纏好 }

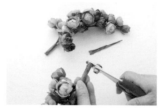

1

將以#18綠鐵絲作好的軸心稍微彎曲成弓狀,作成兩條纏有玫瑰的花串(參閱P.88)。將多餘的兩端剪掉。

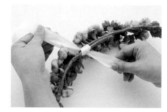

2

將兩條步驟1稍微重疊,以#26綠鐵絲綁緊,再纏上白色緞帶,裝飾在椅子上。

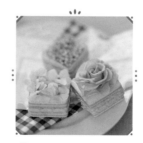

夏 ▶P.22・P.24◀

清涼感覺的甜蜜點心

將彩色海綿以緞帶包起來後插上花,作成小蛋糕。以散發出涼感的清涼色系製作,令人感到驚喜。是一道以眼睛享用的甜點。

準備工具
{ 不凋花材／玫瑰・繡球花
人造花材／西洋蓍草
材料&工具／彩色海綿・緞帶2種・熱熔膠 }

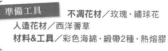

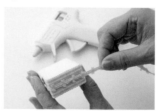

1

將彩色海綿切成小蛋糕的尺寸。側面以熱熔膠黏一圈寬緞帶,再在寬緞帶上黏一圈細緞帶。

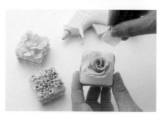

2

作三個步驟1,分別以熱熔膠黏好玫瑰・繡球花及西洋蓍草。玫瑰可多加幾片花瓣,看起來更豔麗。

夏　▶ P.22・P.24 ◀

藍色條紋
杯子蛋糕

紙製的杯子蛋糕紙模，有各式各樣的顏色和花樣，非常有趣。這項裝飾便是利用這些紙模來製作的簡單花蛋糕。

準備工具
人造花材／大飛燕草2種
材料&工具／杯子蛋糕紙模・石頭・熱熔膠

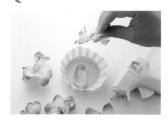

1
在杯子蛋糕紙模中，放入一塊加重用的石頭，並以熱熔膠固定，接著將剝下的大飛燕草花瓣以熱熔膠黏貼。

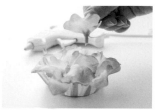

2
黏上滿滿的花瓣，遮蓋裡面的石頭。杯子蛋糕紙模有各種顏色高度不同的樣式，都以相同的方式來黏滿花。

夏　▶ P.23・P.24 ◀

可愛的
藍星花草帽

使用透明的蠶絲線，可以不露出縫線地將花縫在帽子上。以流線形縫在後方的藍星花，可愛又迷人。

準備工具
人造花材／日本藍星花
材料&工具／草帽・蠶絲線・手縫針・熱熔膠

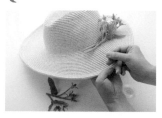

1
將剪成15cm左右的日本藍星花，由後往前擺，一朵朵向上重疊，並以蠶絲線縫固定。

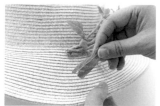

2
約縫好七至八朵後，將莖的切口以葉片擋住。利用熱熔膠來黏葉子。

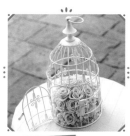

夏　▶ P.23・P.24 ◀

藍玫瑰的
鳥籠

要在狹窄的鳥籠內插入滿滿的花，是需要一點訣竅的。因為使用了兩種色彩有些微差異的玫瑰，更增加了立體感。

準備工具
不凋花材／玫瑰2種・繡球花・苔草
材料&工具／鳥籠・人造花用海綿・熱熔膠・尖嘴鉗・#22鐵絲・#26綠鐵絲・花藝膠帶　**鐵絲加工**／玫瑰搭配#22鐵絲，以鉤針法與穿孔法固定，再以花藝膠帶纏繞，繡球花以#26綠鐵絲作纏繞法

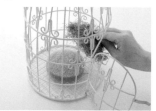

1
以熱熔膠將海綿黏在鳥籠中央，上面蓋一塊苔草。苔草以彎成U字形的#22鐵絲固定。

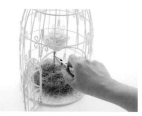

2
將穿好鐵絲，纏好膠帶的玫瑰，以尖嘴鉗牢牢地插在以苔草覆蓋的海綿中央。

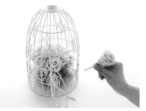

3
在步驟*2*中插好的玫瑰周圍，將玫瑰插成半球狀（參閱P.88）。

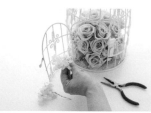

4
像要填滿玫瑰下方一樣，插入繡球花。

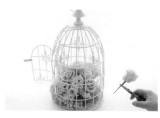

5
手不方便伸入的後側，可以使用尖嘴鉗將玫瑰牢牢插入。

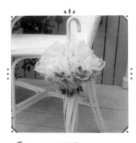

夏　　　　　　　▶ P.25 ◀

繡球花&
小花陽傘

陽傘上的繡球花和小花好似正
在翩翩飛舞般。繡有蕾絲的傘
緣和綁帶部分，也縫有可愛的
小花。

準備工具

人造花材／繡球花・小花
材料&工具／陽傘・蠶絲線・手縫針

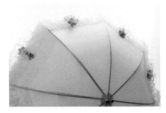

1
將繡球花和小花一朵朵分
開，呈均等的距離，以蠶
絲線縫在傘緣的蕾絲上。

2
將傘的綁帶部分，緊密地
縫上繡球花即完成。

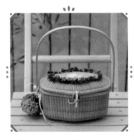

夏　　　　　　　▶ P.25 ◀

加上小吊飾的
花提籃

提籃上繫著以松蟲草作成的小
吊飾。在提籃的蓋子部分，也
以小花貼成橢圓形來裝飾。

準備工具

人造花材／松蟲草・薰衣草・小花
材料&工具／厚紙板・封箱膠帶（建議使用透明款）・打洞
器・緞帶・熱熔膠

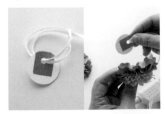

1
將厚紙板剪成圓形，貼上
封箱膠帶，以打洞器打洞
後，將緞帶穿過去再打個
結（左）。將紙片兩面塗
上熱熔膠，黏滿松蟲草。

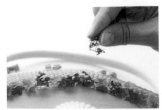

2
將步驟1的吊飾掛在提籃
上。蓋子部分，以熱熔膠
將薰衣草和小花黏成橢圓
形即完成。

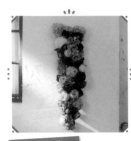

秋　　　　　▶ P.29・P.30 ◀

充滿暖意的
毛線壁飾

毛線球的內裡其實是保麗龍
球。所以只需要少量毛線就OK
了。這個壁飾也是花串（參閱
P.88）的應用作品。

準備工具

人造花材／玫瑰・繡球花・煙霧樹・楓葉
材料&工具／毛線・保麗龍球・封箱膠帶・#18綠鐵
絲・#20綠鐵絲・#24綠鐵絲・#26綠鐵絲・花藝膠帶　鐵
絲加工／玫瑰以#18綠鐵絲與#26綠鐵絲加長長度，繡球花
和葉子以#24綠鐵絲作纏繞法，全部再纏一層花藝膠帶

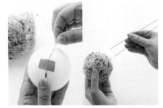

1
將毛線的一端以膠帶貼在
保麗龍球上，將毛線捲包
住球。捲好後，將彎成U
字形的#20綠鐵絲刺進球
中。

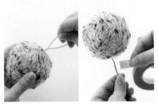

2
鐵絲完全穿過毛線球的另
一端後，將兩根鐵絲扭轉
成一根。再將這根鐵絲纏
好膠帶。

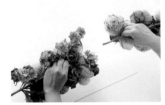

3
依相同的要領製作10至
15個步驟2，搭配花材作
成兩條花串（軸心為#18
綠鐵絲）。將這兩條花串
以#24綠鐵絲合體。

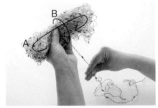

4
將毛線往A的方向捲好
後，再往B的方向捲，作成
毛線蝴蝶結。

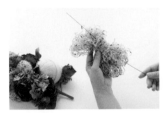

5
將#24綠鐵絲穿過步驟4
的中心後摺彎，綁在步驟
3的花串頂端即完成。

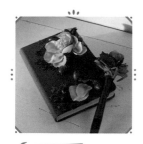

秋　　　　　　≫ P.31 ≪

玫瑰&果實的
幸福日記本

有著茶色皮革書衣的日記本。貼上帶著秋色的花、葉和果實，就完成了世界上獨一無二的日記本。

準備工具

人造花材／玫瑰・薔薇果・橡樹葉
材料&工具／日記本・筆・熱熔膠

1
將附在葉子背面的葉脈剝下。這樣一來，葉子會變得比較柔軟好貼。

2
將步驟1重疊貼在日記本的皮革書衣上。

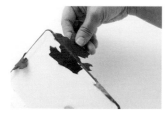

3
邊緣部分，可以將葉子往內頁摺，同樣以熱熔膠固定。

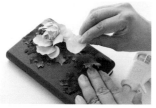

4
接著，以熱熔膠在葉子上方黏玫瑰花，周圍則黏上玫瑰花瓣。

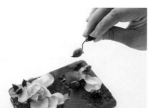

5
將剪成小枝的薔薇果黏上去裝飾。筆也一樣黏上花葉，和筆記本組成一套。

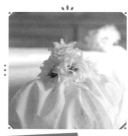

冬　　　　　≫ P.35・P.36 ≪

蝴蝶結&
花朵桌飾

將布的兩邊穿入鐵絲，再貼上雙面膠（參閱P.65專欄），就能自由地將布作成各種形狀，相當便利。範例是作成大型蝴蝶結。

準備工具

人造花材／聖誕玫瑰
材料&工具／布・紙膠帶・沙典緞帶・雙面膠・#18綠鐵絲・#24綠鐵絲・#26綠鐵絲・#22白鐵絲・花藝膠帶　鐵絲加工／聖誕玫瑰以#18綠鐵絲與#26綠鐵絲加長長度後，纏上花藝膠帶

1
準備四條兩邊穿有#22白鐵絲的布（圖左側）。將A和B分別朝外繞成圈並對摺，將每條布的一端以膠帶纏緊。

2
將A和B以紙膠帶固定在桌子的一角。

3
接著將C和D疊在上方，同樣以紙膠帶固定。

4
將幾朵聖誕玫瑰以#24綠鐵絲紮在一起（參閱P.89），再以沙典緞帶捲起來，作成迷你花束。

5
將步驟4以雙面膠貼在步驟3的中間固定。將A與B的圈圈部分拉大，使其看起來更華麗，即完成。

冬　▶ *P.34・P.36* ◀

玫瑰馬卡龍
聖誕樹

以黏土作的馬卡龍作成聖誕樹。馬卡龍是由上下層及內餡等三個部分所構成的。

準備工具

不凋花材／玫瑰2種
材料／紙黏土・黏土・保鮮膜・不織布・熱熔膠・彩色海綿

1

以紙黏土製作馬卡龍的三個部分。上層和下層，以模型壓出圓形，表面會比較光滑，可以作得很漂亮。

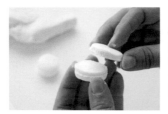

2

將步驟*1*作的三個部分組合起來。製作10至15個馬卡龍，稍微靜置一段時間，讓它們完全乾燥。

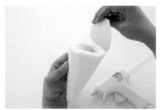

3

將彩色海綿裁切成圓錐形。中間挖空，填入黏土（以保鮮膜包好）當作重物，底部再貼上不織布。

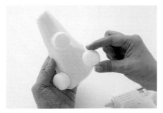

4

將步驟*2*作好的馬卡龍，以熱熔膠隨意黏在步驟*3*上。

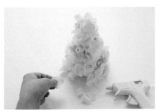

5

將玫瑰以熱熔膠黏在步驟*4*空著的地方，空隙處就貼上玫瑰花瓣來裝飾。

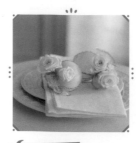

冬　▶ *P.34・P.35・P.36* ◀

花&小球的
餐巾花飾

以擁有美麗光澤的繡線捲成的聖誕小球。不只可以作為聖誕樹的飾品，也可以當成迎賓裝飾。

準備工具

不凋花材／玫瑰　**材料&工具**／聖誕裝飾球・緞帶2種・#22鐵絲・#24鐵絲・花藝膠帶　**鐵絲加工**／玫瑰以#22鐵絲作鉤針法，與#24鐵絲作穿孔法，再以花藝膠帶纏繞

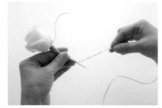

1

在穿好鐵絲的玫瑰花莖上，以細銀絲緞帶由上往下捲起來，在底端打個結固定。

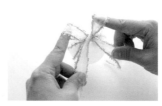

2

將邊緣鑲金線的歐根紗緞帶繞聖誕裝飾球一圈，打個蝴蝶結。最後插入步驟*1*即完成。

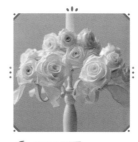

冬　▶ *P.34・P.36* ◀

白雪般的
浪漫燭台

為了讓玫瑰看起來更華麗，在每朵花的周圍貼上從別朵花剝下來的花瓣，這是讓花看起來更大朵的茶花狀手工造花手法。

準備工具

不凋花材／玫瑰　**材料&工具**／燭台・#22鐵絲・#24鐵絲・花藝膠帶　**鐵絲加工**／玫瑰以#22鐵絲作鉤針法，以#24鐵絲作穿孔法，再以花藝膠帶纏繞

1

將茶花狀玫瑰的部分鐵絲，綁在蠟燭台的部分。

2

接著再將兩朵玫瑰以和步驟*1*相同的手法綁好後，以緞帶打個蝴蝶結，以遮蓋鐵絲。將所有蠟燭台以相同的方法裝飾。

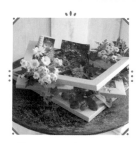

畫框　▶ P.43 ◀

以三片畫框堆疊而成的置物框

將原木製的三片畫框組合成立體的樣子。只要將最下方的畫框加上背板，就能當作框底。

準備工具 　**人造花材**／瑪格麗特・德國洋甘菊・常春藤・薄荷・銀葉菊　**材料&工具**／木製畫框3片・尖嘴鉗・#24綠鐵絲

1

首先將兩片畫框傾斜重疊，再以尖嘴鉗將鐵絲綁緊兩個交疊的地方，接著疊上第三片畫框，同樣以鐵絲綁緊。

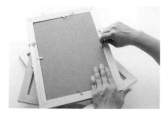

2

只要將第三片畫框嵌上背板作成底部，就可以放入小東西。為了遮蔽纏繞鐵絲的部分，裝飾一些以鐵絲紮起來的花。

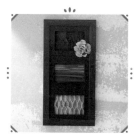

相框　▶ P.45 ◀

葉子三連框

有三個窗格的相框。可以將種類不同的葉子，分別貼在框格中，變化多端的裝飾更有樂趣。也別忘了點綴的花。

準備工具 　**不凋花材**／梔子花・velvet leaves・春蘭葉・羊耳石蠶　**材料&工具**／三連框・熱熔膠

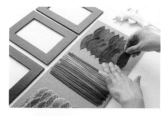

1

將三種葉子貼在相框的背板上。將中央的春蘭葉橫放，上面的velvet leaves和下方的羊耳石蠶直放，增加變化。

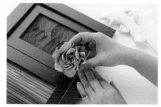

2

嵌好相框，確認是否能從窗格漂亮地看到貼好的葉子。最後在velvet leaves的右下方，以熱熔膠黏上一朵梔子花裝飾。

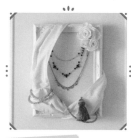

畫框　▶ P.44 ◀

首飾畫框

利用以雙面膠固定兩端穿有鐵絲的布條的方法（參閱P.65專欄），在畫框周圍演繹優雅的氛圍。

準備工具 　**不凋花材**／玫瑰　**材料&工具**／畫框・布・棉花・流蘇・絲針・封箱膠帶（建議使用透明款）・雙面膠・熱熔膠・#22白鐵絲・#24白鐵絲（用來綁布的兩端）

1

將厚紙板裁成和畫框背板同樣的尺寸，貼上一層薄棉花，再以布料包起來，以雙面膠固定，嵌進畫框。

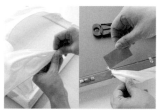

2

製作三條裁成細長形、兩邊放入#22鐵絲的布。裝飾在畫框周圍，背面的布以封箱膠帶黏牢。

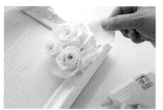

3

在畫框的右上方，以熱熔膠黏三朵玫瑰。並且在周圍添加一些玫瑰花瓣，表現出華麗感。

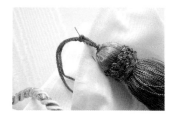

4

將流蘇別在步驟 的布上，以絲針固定。

5

將兩、三支絲針刺入步驟 畫框內的布中，掛上喜歡的首飾裝飾。

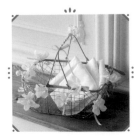

提籃　　　　　　　　　▶ P.47 ◀

蘭花的
鐵網提籃

以細緞帶將花綁在提籃上,不需使用熱熔膠,之後要更換花種也很簡單。

準備工具

人造花材／東亞蘭
材料&工具／鐵網提籃・緞帶

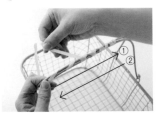

1
將提籃的把手以細緞帶捲起來。首先先往①的方向斜繞,再摺返往②的方向繞。讓緞帶呈×字形交叉。

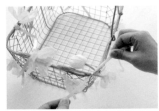

2
將步驟1的緞帶打個蝴蝶結。接著,將剪好的東亞蘭一朵朵隨意配置,以緞帶打結繫在提籃上。

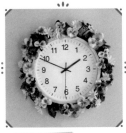

時鐘　　　　　　　　　▶ P.50 ◀

三色菫&雛菊的
壁掛時鐘

如果將花材用熱熔膠直接黏在時鐘上,以後要拆下來會很麻煩。所以最推薦的方法,是裝飾上一圈花串(參閱P.88)。

準備工具

人造花材／三色菫3種・雛菊
材料&工具／掛鐘・花藝膠帶・#18綠鐵絲・#26綠鐵絲
鐵絲加工／三色菫和雛菊以#26綠鐵絲作纏繞法,再纏上花藝膠帶

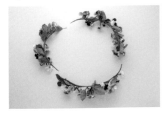

1
以綠#18鐵絲為軸心,將三色菫和雛菊組合成花串,製作三條。分別彎成圓弧形。

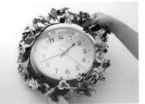

2
配合時鐘的圓周大小,將三條花串以#26綠鐵絲和花藝膠帶合體成一個花圈。將花圈套入時鐘並固定。

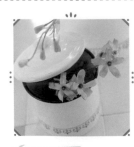

收納罐　　　　　　　　▶ P.49 ◀

清爽的
藍色小花收納罐

這是在蓋子半開的收納罐中,可以窺見可愛小花的設計。為了讓蓋子呈現半開的狀態,要以鐵絲和膠帶輔助。

準備工具

人造花材／日本藍星花
材料&工具／琺瑯收納罐・封箱膠帶(建議使用透明款)・#18鐵絲

1
將摺成U字形的#18鐵絲的上端和下端往前彎,放入收納罐中。底部和側面以膠帶貼好固定。

2
將鐵絲的上端,也就是U字部分,以封箱膠帶固定在蓋子內側。可以依照喜好調整開闔的程度,並將花插入空隙中。

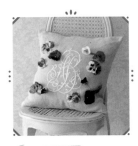

抱枕　　　　　　　　　▶ P.53 ◀

三色菫的
亞麻抱枕

雖然以熱熔膠將花直接黏在抱枕上也是一種方法(參閱P.91),不過如果想要配合季節更換花卉,建議以手縫較佳。

準備工具

人造花材／三色菫4種
材料&工具／抱枕・蠶絲線・手縫針

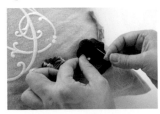

1
將三色菫一朵朵拆開,以蠶絲線將花縫在抱枕上。

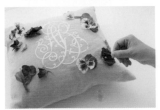

2
將花朵適當分配,全體縫好後即完成。蠶絲線是透明無色的,因此不會太顯眼。

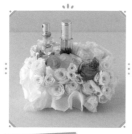

瓶子　　　　　▶ P.58 ◀

綻放著白玫瑰的香水瓶裝飾

在彩色海綿上裝飾著緞帶和玫瑰，作成放置寶貴香水瓶的地方。看起來就像花和香水合而為一的裝飾品。

準備工具　　不凋花材／玫瑰3種
材料&工具／彩色海綿·緞帶·不織布·熱熔膠·#24白鐵絲·花藝膠帶　鐵絲加工／玫瑰以#24白鐵絲作穿孔法，再以花藝膠帶纏繞

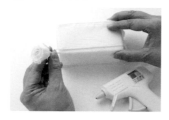

1

將彩色海綿的底部黏一片防滑的不織布，上端以熱熔膠黏上緞帶，周圍和側面則插滿玫瑰。

2

以花瓣填滿空隙即完成。將香水瓶放置在中央。

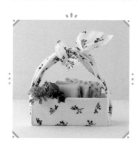

箱子　　　　　▶ P.64 ◀

以喜歡的花布作出手工布盒

使用兩邊穿有鐵絲，並以雙面膠固定的布條（參閱P.65專欄），包裹以厚紙板補強的牛奶盒。

準備工具　　人造花材／巴西利·黑莓
材料&工具／牛奶盒·厚紙板·布·#22白鐵絲·美工刀·雙面膠

1

將牛奶盒的上端和一面側面裁切掉，組合成一個盒子（A），依照各面的尺寸裁切厚紙板（B至F）。以膠帶貼在A上作為補強。

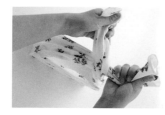

2

依照P.65專欄的要領，將步驟1以兩端穿有#22白鐵絲的布包起來。將剩餘的布兩端在上方打結，盒子中放入花材。

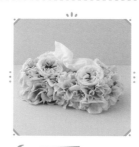

箱子　　　　　▶ P.64 ◀

粉紅玫瑰面紙盒

因為面紙盒本身不夠穩固，因此先以厚紙板補強後再黏上花朵。步驟2的★部分稍微作長一點，蓋子會比較好開。

準備工具　　人造花材／玫瑰2種
材料&工具／面紙盒·厚紙板·美工刀·熱熔膠·雙面膠

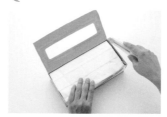

1

面紙盒上面的三個邊，像圖中一樣以美工刀割開，作成可以開闔的蓋子。

2

依照面紙盒各面的尺寸裁切厚紙板。以雙面膠貼在面紙盒的每一面，加以補強。

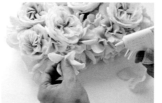

3

以熱熔膠將玫瑰黏在貼於面紙盒的厚紙板上（參閱P.89），空隙以花瓣填滿即完成。

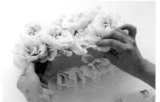

4

裡面的面紙用完後，可以像圖中一樣將蓋子打開，補充面紙。

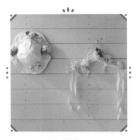

牆壁　▶ *P.70．P.71* ◀

小花帽&
緞帶衣架

將兒童用的帽子和衣架改造成壁飾。為了表現出花朵柔弱又可愛的一面，花朵選擇小型花，緞帶則選用棉質織帶。

準備工具

人造花材／喬木繡球・西洋蓍草・勿忘我
材料&工具／帽子・緞帶2種・手縫線・手縫針・衣架・木夾・花藝膠帶・#26白鐵絲・熱熔膠
鐵絲加工／花材全以#26白鐵絲作纏繞法後，再纏上花藝膠帶

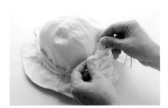

1
將幾條細綿緞帶綁在一起，繞帽子周圍一圈後打成蝴蝶結。將緞帶隨意縫在兩、三處，固定好使其不易解開。

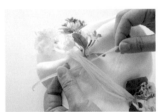

2
將小花紮成一束，以花藝膠帶纏繞好，作成五至六個迷你花束。將迷你花束夾在步驟 *1* 的緞帶中，再以另一條緞帶綁好。

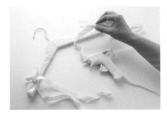

3
將整個衣架以寬幅的棉緞帶包起來。兩端以熱熔膠黏上打成蝴蝶結的緞帶。

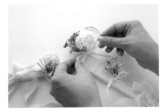

4
同步驟 *2* 的方法製作出約三個迷你花束，以細緞帶繫在步驟 *3* 上。

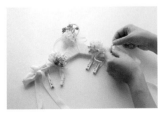

5
將細緞帶穿過刷白的木夾，繫在步驟 *4* 上即完成。可以用來夾便條紙或相片。

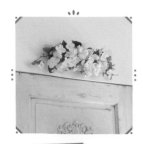

門　▶ *P.74* ◀

裝飾在門上的
熱帶風壁飾

為了製作長條形的壁飾，海綿的背面以紮好的小樹枝來支撐。將貝殼穿上鐵絲座的方法請參考P.102的天使。

準備工具

人造花材／雞蛋花・九重葛・藍英花　**材料&工具**／人造花用海綿・樹枝・貝殼・熱熔膠・木工用黏著劑・#24茶色鐵絲・#20綠鐵絲・#26綠鐵絲　**鐵絲加工**／雞蛋花和九重葛以#26綠鐵絲作纏繞法

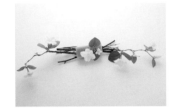

1
將樹枝以#24茶色鐵絲紮起來，外層再以熱熔膠固定一塊海綿。海綿的中央和兩端插進長枝的花。

2
將雞蛋花以外的花，莖尾端塗上黏著劑，插入海綿中。盡量插滿，以遮蔽下方的樹枝和海綿。

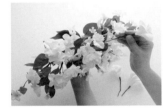

3
將花左右對稱插入海綿中，所有花都插好後，再插入雞蛋花。

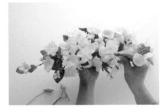

4
最後插入貝殼（如P.102的天使，以#20綠鐵絲作成底座）點綴。

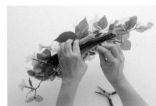

5
圖中是背面的樣子。將#24茶色鐵絲彎曲成U字形，穿過樹枝，作成鉤形以利掛在牆壁上。

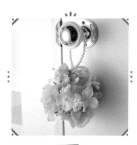

門　　　　▶ P.74 ◀

花&珍珠
門把花飾

以保麗龍球為基底作成的球狀
門把花飾。以晚春開花的大花
四照花和大小不一的珍珠妝點
一番。

準備工具

人造花材／大花四照花
材料&工具／珍珠（大&小）・保麗龍球・緞帶・熱熔膠・木工
用黏著劑・#26綠鐵絲・#26白鐵絲　**鐵絲加工**／大花四照
花以#26綠鐵絲作纏繞法，緞帶以#26白鐵絲作纏繞法

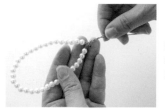

1

將珍珠（大）穿過#26白
鐵絲，並將兩端扭緊，作
成一個圈。

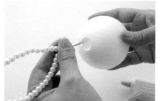

2

將步驟*1*的鐵絲前端塗上
滿滿的熱熔膠，刺進保麗
龍球中。

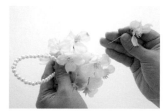

3

將大花四照花的鐵絲前端
塗上黏著劑，像要遮蓋步
驟*2*的保麗龍球表面一
樣，深深插入保麗龍球
中。

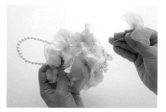

4

緞帶也同樣塗上黏著劑，
插進保麗龍球中，填滿空
隙。

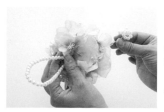

5

將珍珠（小）穿過#26白
鐵絲後扭緊，和步驟*1*相
同的要領作成小圈。多作
幾個小珍珠圈，插進步驟
*4*中。

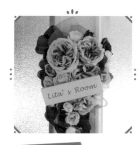

門　　　　▶ P.75 ◀

掛有名牌
的門飾

用來作裝飾軸心的，是以六角
鐵絲網包覆起來的海綿。這種
鐵網是為了避免海綿插入大量
花材而碎裂的補強網。

準備工具

人造花材／玫瑰4種・雪球花
材料&工具／人造花用海綿・六角鐵絲網・名牌・緞帶2
種・#18綠鐵絲・#26綠鐵絲・花藝膠帶・木工用黏著劑
鐵絲加工／玫瑰以#18與#26綠鐵絲加長長度後纏上花藝膠
帶，雪球花以#26綠鐵絲作纏繞法

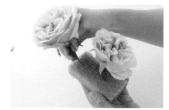

1

將作為主角的橘色玫瑰插
入六角鐵絲網包覆的海綿
上。為了讓花不鬆動，插
入時，花莖的尾端先塗上
黏著劑。

2

插了三朵玫瑰後，將兩、
三朵以鐵絲加長花莖的黃
色玫瑰插入海綿的下方，
以決定花飾整體的長度。

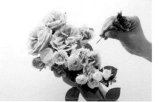

3

將橘色、黃色的玫瑰插滿
中央後，再將對比色的紫
色玫瑰插在周圍，並以雪
球花填滿空隙。

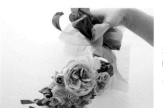

4

將兩種緞帶交疊打成雙重
蝴蝶結，黏上鐵絲座，插
入步驟*3*的上端。

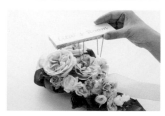

5

將彎成U字形的#18綠鐵
絲以膠帶固定在名牌的兩
處，從中心點稍微往下
壓，斜斜地插入花叢中即
完成。

門　▶P.75◀

掛有鈴鐺的
門把花飾

以兩邊穿有鐵絲的緞帶作成的門把花飾。只要彎曲穿有鐵絲的緞帶其中一邊的鐵絲，就能簡單作出一個緞帶環。

準備工具 人造花材／玫瑰2種・雪球花　材料&工具／緞帶2種・鈴鐺・熱熔膠・#18綠鐵絲・#26綠鐵絲・花藝膠帶　鐵絲加工／玫瑰以#18+#26綠鐵絲加長長度，雪球花以#26綠鐵絲作纏繞法，全部均纏上花藝膠帶

1
將穿有鐵絲的緞帶其中一邊的鐵絲彎曲，讓緞帶擠出縐褶，圈成圓形。

2
將步驟1彎曲的鐵絲兩端纏緊，作成緞帶環。★的部分則以熱熔膠黏合。

3
再製作一個步驟2，並以花材作一個短版的花串（參閱P.88）。這樣組件就湊齊了。

4
將花串夾入兩個緞帶環間，以熱熔膠固定。再以鐵絲繫上打成蝴蝶結的緞帶。

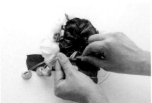

5
三個鈴鐺分別穿入金線緞帶，繫在步驟4上即完成。為了避免鈴鐺疊在一起，須適當地調整緞帶的長度。

窗　▶P.77◀

花&天使的
窗簾裝飾

天使加上鐵絲座後，就可以自由地或綁或插，運用範圍變得更廣。鐵絲座也可以應用在其他的裝飾品上。

準備工具 人造花材／風信子・紫丁香　材料&工具／蕾絲緞帶・天使裝飾品・熱熔膠・花藝膠帶・#18綠鐵絲・#26綠鐵絲

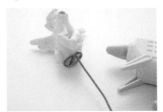

1
先準備好以#18綠鐵絲的前端摺成圓Φ字形，並摺成直角的鐵絲座。在天使裝飾品的底部塗上熱熔膠，讓它像坐著一樣固定在鐵絲座上。

2
將風信子的葉片摘掉，葡萄風信子的花和葉也拆開。這樣組件就湊齊了。

3
將步驟2的花材和天使裝飾品以#26綠鐵絲紮起來，並以白色的花藝膠帶纏繞。

4
風信子和葡萄風信子一朵朵拆開重新組合的花球，繫在蕾絲緞帶的兩端。將緞帶綁在步驟3上，並紮起窗簾。

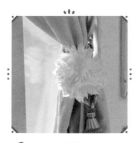

窗　　　　▶ *P.77* ◀

純白孤挺花的
窗簾流蘇

一株花莖上開有好幾朵花的孤挺花，即使只以兩株紮成一束，也很有華麗感。如果有著細長的花莖，繫東西就更加簡單了。

準備工具
人造花材／孤挺花
材料&工具／流蘇・花藝膠帶

1 將兩枝孤挺花以綠色的花藝膠帶裹在一起，作成一枝。

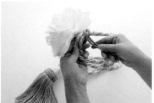

2 將步驟*1*繫在窗簾用的流蘇上，剪掉多餘的莖即完成。可以直接紮在窗簾上。

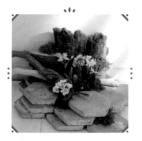

地板　　　▶ *P.79* ◀

在地板上綻放的
迷你花園

園藝店裡有販售放在黑色軟盆裡的花苗。使用和那些花苗同樣感覺的人造花，就能打造出小花園的氛圍。

準備工具
人造花材／水仙・番紅花・報春花・葡萄風信子　不凋花材／苔草　材料&工具／人造花用海綿・地磚・漂流木・熱熔膠

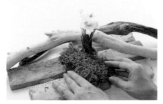

1 將漂流木放在內側，地磚排在前方，中央放置水仙或番紅花及海綿。

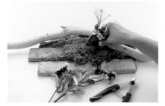

2 海綿和花材的底部，以熱熔膠黏上苔草作成盆栽的土壤感覺。最後將分開成一朵朵的報春花和葡萄風信子插入海綿點綴。

櫃子　　　▶ *P.80* ◀

向日葵&小花的
裝飾書櫃

將收納文庫本的書櫃，打造成趣味的裝飾。插花加上高低變化，貼花則隨意黏貼，帶出活潑感。

準備工具
人造花材／向日葵3種・香葉蠟菊・雛菊　不凋花材／馴鹿苔　材料&工具／人造花用海綿・熱熔膠・雙面膠

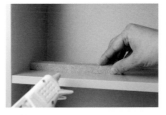

1 在書櫃的第二層和第四層的內側中央，以熱熔膠由左往右黏上一條海綿。

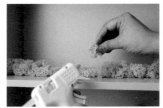

2 馴鹿苔以熱熔膠黏在海綿上，將海綿全體包覆起來。

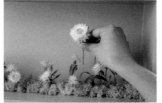

3 將剪短的香葉蠟菊和雛菊，高高低低地插在海綿上。上面的隔板也以雙面膠貼上幾朵倒掛的花。

4 在書櫃的第一層和第三層的背板，以雙面膠貼上只有花朵的向日葵後即完成。接著便可以放入CD和書。

一定要學會的

鐵絲加工，可以為人造花與不凋花加上

鐵絲的種類	基本の

裸線鐵絲

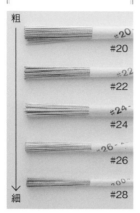

粗
#20
#22
#24
#26
↓
細
#28

外層鍍鋅的鐵絲。圖片中的
#記號表示粗細度，數字越大
則越細。最常使用的是#20至
#28。依花材的重量而有所區
分。花束或捧花使用一根，小
一點的作品則剪半根來用。

包線鐵絲

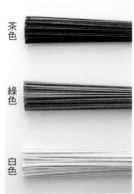

茶色

綠色

白色

包線鐵絲是指以色紙包覆的鐵
絲。綠色或紅色的葉子、白花
等若以裸線鐵絲加工，金屬的
光澤會太過明顯，因此便必須
使用這種包線鐵絲。防滑的這
項特色也可以多加利用。

穿孔法

花萼或花莖強韌，重量比較輕
的花材，可以採這種作法。鐵
絲刺穿的地方在上方，所以小
花也適用。

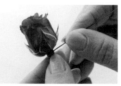

1 將鐵絲前端抵在花頭正
下方，一邊轉動手指一
邊將鐵絲插入。

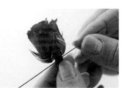

2 鐵絲穿過花的另外一邊
後，以手指將花慢慢往
前推。

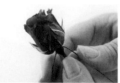

3 花穿到鐵絲中央後，將
鐵絲的兩端沿著花莖彎
摺。

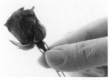

4 將兩根鐵絲收攏到尾端
後，即完成。

十字穿孔法

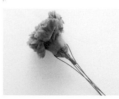

在莖或花萼的部分，貫穿兩次
鐵絲，使鐵絲呈直角交叉的方
法。適用於較重‧較大朵的
花，能夠穩固地支撐花朵。

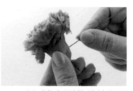

1 以手指輕壓找尋較堅硬
的部分，將鐵絲由水平
橫向刺穿。

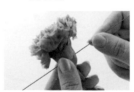

2 轉動鐵絲使其貫穿，並
以手指推花直到花穿過
鐵絲中央。

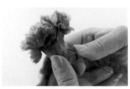

3 將鐵絲的兩端往下彎
摺，使兩根鐵絲收齊。

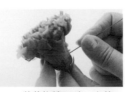

4 將花旋轉90度，在第一
根鐵絲的直角處刺入第
二根鐵絲，接著重複步
驟*2*‧*3*的動作。

鉤針法

將鐵絲穿過花朵，前端彎成小
鉤狀，再往下拉的方法。此作
法有補強作用，可避免花朵彎
摺。

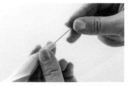

1 將一根鐵絲由花的上方
或莖的下方往中央刺
穿。

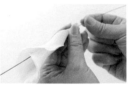

2 刺穿後的鐵絲，往花的
上方或下方直線貫穿。

3 將鐵絲的前端以剪刀或
尖嘴鉗的尖端摺出小小
的彎度。

4 將鐵絲慢慢往下拉，注
意不要傷到花蕊。

鐵絲加工技巧

所需長度的花莖，或讓花莖能夠自由彎摺。

纏繞法

將花莖以鐵絲纏繞起來的方法。只要在分枝處穿入鐵絲，鐵絲就不會鬆動。

1 將有分枝的花材，在分枝處穿入鐵絲。

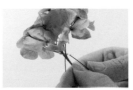

2 花朵穿到鐵絲的中央時，將兩端鐵絲往下彎摺收齊。

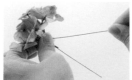

3 拉開其中一邊的鐵絲，纏繞另一根鐵絲和莖。

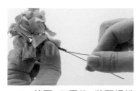

4 繞兩、三圈後，將兩根鐵絲收攏即完成。

紮複數的花材時

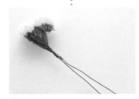

要紮兩種以上的花材時，或要將花和葉紮在一起時，都適用纏繞法。

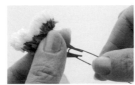

1 將複數花材的莖穿入彎成U字形的鐵絲中，接著同左方的步驟3・4。

製作可以彎曲的莖

想要使人造花的莖可以依喜好彎摺時，就以兩根鐵絲來製作花莖。

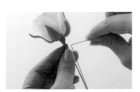

1 將剪短的花莖接上#18鐵絲，再以#26鐵絲纏繞固定。

髮針法

髮針法是指將鐵絲像穿針線一樣，穿過葉子中央的粗葉脈的作法。為了配合葉子的顏色，使用包線鐵絲。

1 將葉子反過來，鐵絲打橫穿過中央的粗葉脈。

2 葉子穿到鐵絲中心後，將鐵絲兩端往下摺，扭轉收攏。

Check

一般於葉子下方1/3至1/4處是最適合穿鐵絲的位置，不過如果想讓葉子改變角度，也可以從更上面位置穿鐵絲（圖中A處）。相反的，如果不希望鐵絲太過顯眼，可以從比較下方的位置穿刺（圖中B處）。

纏繞膠帶

盡量包覆住鐵絲的部分，是纏膠帶的基本手法。從花的正下方開始包覆，固定花莖和鐵絲。

1 拉出一段花藝膠帶，盡量拉伸，使膠帶出現黏性。

2 將膠帶前端2cm處擺在花頭下方約1cm處，捲繞起來。

3 花頭正下方以膠帶捲一圈後，以拇指壓住膠帶，並將膠帶向下捲。

4 膠帶固定不動，將鐵絲往斜上方拉的感覺來捲繞。

本頁介紹擔任本書監修的桑島佳英小姐所策劃的店，
以及所有於本書中登場，
可購買人造花的店鋪和不凋花藝廊。

◤ Shop

Dear…

想念著重要的人的心思，深深融入作品之中

「想和重視的人度過豐富的時光、想送給親密友人適合
他室內裝潢的禮物……為了實現這些客戶的希望，我籌畫了
Dear…這個空間」。這是由桑島佳英小姐提案，從創立時就
未改變初衷的不凋花與人造花花店。代表著「我最重要的」
這個意義的店名，包含了桑島小姐為了因這句話而來的客
人，盡心創作作品的意念。

迎合對方個性的禮物、新娘花飾、室內裝飾和店鋪布置
等服務，相當受到好評。其中包裝可愛、以人造花裝飾的禮
物更是超人氣。可以配合預算接受客製訂單。

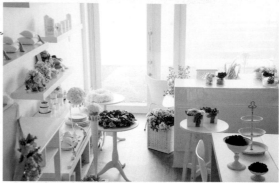

Data
地址／〒271-0054 千葉県松戸市中根長津町20-1F
營業時間／10至16點（六・日・國定假日及其他時間
請另洽） 公休日／不定
HP／http://www.dear-design.com

上圖／以白色為基調的店內充滿開放感。裝飾在店內的繡球花和捧花，
也有曾在雜誌被報導過的作品。下圖／店內販售的裝飾品。價格約5000
至1萬日圓。

◤ Shop

東京堂 本店

和花有關的物品應有盡有，相當豐富

專門販售花材與資材的店鋪，希望能讓大眾享受被花圍
繞著的生活，將這樣簡單卻強而有力的願望付諸實現。只要
是關於花的素材，這裡應有盡有，並因專家頻繁造訪駐足而
廣為人知。

販售的花材，以人造花、不凋花和乾燥花為主。另外，
花器或工具類、布置資材、包裝用品等也非常豐富。其他像
是當季或節日的裝飾商品也
非常多。

展示間則是不定期舉辦
展演和活動，提供各種讓來
店者受惠良多的設計作品。

Data
地址／〒160-0004 東京都新宿区四谷2-13
營業時間／9點30分至17點20分
公休日／週日・國定假日・週六不定
HP／http://www.e-tokyodo.com

◤ Gallery

Florever Gallery

舉辦不凋花作品展&講習會

不凋花名店Florever，以不凋花的普及和資訊推廣為目
的，經營不凋花藝廊。專供花藝學院或工作室的負責人以不
凋花為主軸，舉辦個展、團體展、成果發表會等各式各樣的
作品展。另外，也常用來當作課程或協會舉辦活動的交流場
所，用途廣泛。

同時設置的教室也可承租，舉辦講習會等活動。關於藝
廊展期（展示品更換期間休
館）或其他詳細事項，請參
考官方網站。

Data
地址／〒103-0023 東京都中央区日本橋本町1-3-5
日本橋本町Building1F
營業時間／10至19時 公休日／週日・一・國定假日
HP／http://www.florever.jp

FLOWER GUIDE

一起享受花&雜貨帶來的樂趣

Flower

GUIDE

現今最受歡迎的，就是能夠長久持續綻放的人造花和不凋花了。
想要感受搭配雜貨裝飾的樂趣、或想學習更多花的知識、
想要購買花和小物組合的禮物……以下將為你介紹可滿足需求的學院和店家名單。

The Dozen Roses

**在像展覽館般的教室兼店面裡
找尋屬於自己的個性吧!**

　　Dozen Roses是間可以學習如何使用不凋花和人造花,來製作捧花或裝飾布置的學院。有小班制的教學,細心親切的指導,及能夠立刻實踐應用的授課內容。一邊遵循著基本原則,一邊貫徹因材施教的方針。季節性販售作品的價格也很實惠,相當受到歡迎。

**日式&西洋花藝・娃娃・緞帶工藝等
廣受矚目,也接受客製化訂單**

　　負責人深谷敦子小姐,從小便開始學習華道的龍生派,並習得花藝設計的技術。同時也以公主娃娃的講師及日本婚禮花藝協會會員身分,活躍於業界,活動範圍甚廣。

　　訂購婚禮捧花的I小姐表示:「我難以忘懷從深谷老師手中接下捧花時的感動,心裡真的非常興奮!婚禮會場的工作人員也都說:『從沒看過這麼漂亮的捧花!』大力地誇讚呢!」

　　另外,經營美容院的M小姐也笑容滿面的表示:「我在這裡訂製了裝飾在店裡的大型花藝作品,客人都非常喜歡,空間的格調也提升了!」

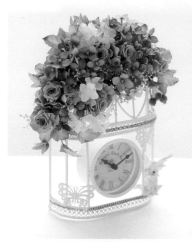

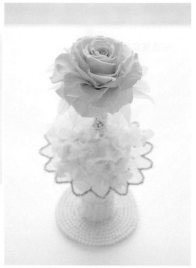

左上圖/以綠色的玫瑰、繡球花等來裝飾白色的時鐘。右上圖/點亮燈後,便會漂亮地浮出一朵玫瑰花。下圖/將放了薰衣草的提籃,繫上花樣可愛的緞帶。白頭翁是這件作品的焦點。

薰衣草的顏色
讓人感覺安心

負責人/深谷敦子
地址/〒300-4423 茨城縣櫻川市真壁町塙世183-1
營業時間/10至17點(可洽談)
公休日/週日・一・國定假日
交通/自JR水戶線 下館站開車約20分鐘
E-mail/info@thedozenroses.com
HP/http://www.thedozenroses.com

Framboise

School　Atelier

從福島的工作室推廣
支援復興的課程

在橫濱負責一間學院的玲香小姐，現在以福島老家的工作室為據點，致力於支援東北復興的課程。掌握流行趨勢的課程，因為能夠感受到前所未有的布置及擺設的樂趣，因此相當具有人氣。也會定期舉辦以療癒為主題的活動。

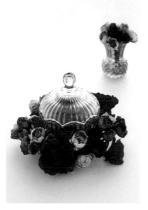

圖／粉紅色的玻璃盒中，放入一些玫瑰乾燥花就很漂亮。

負責人／玲香
地址／〒960-8204 福島県福島市岡部
營業時間／另洽　公休日／不定休
交通／JR東北本線 福島站開車10分鐘
E-mail／framboise.preflower@gmail.com
HP／http://www.framboise-design.com

Celebrate

School　Atelier

可以安心託付
訂作新娘捧花

擅長製作不凋花婚禮捧花，也有比賽入圍紀錄的負責人，開設了綜合各方希望的課程。負責人甚至考慮開設小班制，學員便可以帶著孩子一起來上課。會舉辦校外課程，從鮮花作成不凋花的課程也頗受好評。

圖／將木製日曆以或大或小的玫瑰來裝飾。

負責人／高橋智子
地址／〒298-0212 千葉県夷隅郡大多喜町猿稲95-2F
營業時間／10至17點（預約制）
公休日／不定休　交通／自JR外房線 大原站開車20分鐘
E-mail／office@celebrate-design.com
HP／http://www.celebrate-design.com

Atelier Angeaile

School　Atelier

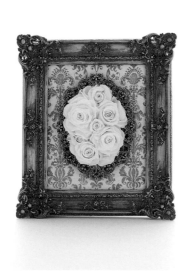

左圖／高格調的金色相框。中央裝飾著古典風格的純白不凋玫瑰花。上圖／黏土製的人偶和花束，輕洩出一抹纖細的美感。

透過花＆人偶
讓多彩的美麗世界更加寬廣

Atelier Angeaile是教授以樹脂黏土從一片花瓣開始作起的黏土人造花，以及製作世界唯一的原創人偶的教室。當然，也可以學習製作不凋花和人造花的作品，體驗這多采多姿的美麗世界。負責人伊藤成美小姐，也有學習製作麵包花，並於國內外多個展示會展出。另外並增廣不凋花和人造花的應用，優雅且精緻的風格廣受好評。

負責人／伊藤成美　地址／〒270-0121 千葉縣流山市西初石6丁目　營業時間‧公休日／課程均為預約制。請以email洽詢
交通／自筑波快線 或 東武野田線 流山大鷹之森站 徒步5分鐘
E-mail／atelier_angeaile@yahoo.co.jp
HP／http://atelier-angeaile.jimdo.com

Dorothy

`Atelier`

接受花的療癒後更有元氣
讓花變成身邊的精緻小物

　　預約時會確認想作的
作品用途和要求，透過一
對一或小班制教學，親切
地指導精細的作業。也會
在位於足立區千住的寶石
店J-GALLERY-OZ（週二公
休），會同本書的監修者桑
島佳英小姐，進行每個月兩
次的單日課程。

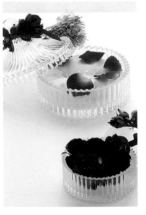

圖／將戒枕放入玻璃罐中，以
玫瑰裝飾。

負責人／今野広美
地址／〒270-0007 千葉県松戸市中金杉3-159
營業時間／10點30分至17點　**公休日**／週二・國定假日
交通／於東京地下鐵千代田線北小金站，搭乘公車至幸田循環區書整
理紀念館，下車徒步2分鐘
E-mail／dolosee@ezweb.ne.jp
HP／http://www.j-gallery-oz.com/dorothy/

Felice

`School`

以大人味的可愛
為概念的裝飾布置

　　有多項不凋花比賽得
獎、入圍紀錄的負責人，提
出許多專屬於不凋花、享受
插花樂趣的提案。歡迎邀請
校外開課或訂製花裝飾。課
程方面，是完全預約制的小
班制教學，可以享受專屬的
細心親切指導。

圖／色彩搭配相當可愛的玫
瑰，搭配擴香瓶一起欣賞。

負責人／佐藤香織　**地址**／〒273-0103 千葉県鎌ヶ谷市丸山3
營業時間／10至13點　**公休日**／不定休
交通／東武野田線 鎌ヶ谷站徒步7分鐘
E-mail／felice2009k@yahoo.co.jp
HP／http://www.flower-felice.com

Muu-heart

`School`
`Atelier`

在日常的生活中
增添療癒的空間&時光

　　配合季節，一邊裝飾布
置，一邊喝茶聊天。遠離平
常的生活，輕鬆度過一段療
癒的時光。開設初學者也能
安心學習的小班制私人課
程，將學員所希望的裝飾設
計成課程，也是Muu-heart
的一大魅力。

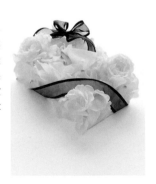

圖／以象牙色的玫瑰和緞帶，
將面紙盒妝點得更美豔華麗。

負責人／渡辺睦美　**地址**／〒277-0863 千葉県柏市豊四季476-6
營業時間／另洽　**公休日**／不定休
交通／JR常磐線 南柏站徒步15分鐘
E-mail／muu.heart@gmail.com
HP／http://www.muu-heart.com

La feede fleur

`School`

從初學開始
依自己的步調來學習

　　這是開設在負責人自
家的輕鬆課程。從初學者
到預備取得證照者，都可以
依自己的步調來輕鬆學習不
凋花。工具全由教室準備，
可以愉快地空手來上課。也
可以學習製作新娘捧花和首
飾。

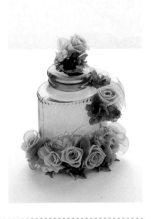

圖／以色彩深淺不同的藍花，
裝飾藍色的收納罐。相同色系
更顯得美麗。

負責人／森 愛奈　**地址**／〒266-0026 千葉県千葉市緑区古市場町
營業時間／10至19點（兩週前以email洽詢）
公休日／週三　**交通**／JR內房線 濱野站徒步20分鐘
E-mail／lafeede.fleur@kni.biglobe.ne.jp
HP／http://lafeede-fleur.com

Dear…

培養紮實的技術&設計能力
桑島佳英小姐的學院&店舖

在Dear…可以學習本書的監修者——桑島佳英小姐的不凋花和人造花課程，也可以訂製作品。

以初學者為對象的單日課程中，最推薦基本課程。另外也可以製作搭配室內裝潢的作品。對於專業級學員，也有指導展示、造型設計、色彩搭配、作品攝影等，讓設計師學員進修的課程。另外像商品企劃或簡介手冊、官方網站的製作方法等，以及學院和商店營運、創業等講座也相當有人氣。

對於準備開辦學院或創設店舖的學員，則推薦證照課程。從基礎到應用，透過全國統一的教育課程來學習，開業後，也可從大盤商進貨。具備了能向大眾媒體行銷或舉辦活動等，可提升自我能力的環境。

雜誌和活動常客
活躍於花業界的藝術家暨負責人

桑島小姐曾任職造型設計、櫥窗展示、商店策畫等公司，現以大型活動的廣告負責人和教師等身分，活躍於於花卉業界中。在2005年世界蘭花展日本大賞主辦的展覽中，由實行委員頒發感謝狀，並以業界最大級的商展之廣告負責人獲頒功勞獎。現並致力於推廣花卉產業及培育後進。

左上圖／將香皂和護手霜，搭配素馨花等小花裝飾。右上圖／香水瓶以熱熔膠黏上不凋玫瑰和繡球花，便是一件精緻的禮物。下圖／以芍藥及玫瑰，和首飾一起裝飾相框。

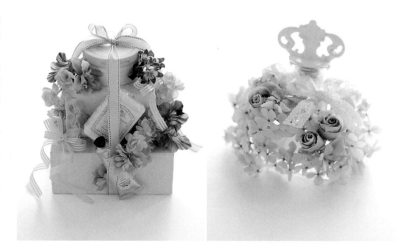

將花&首飾
搭配成完美贈禮

負責人／桑島佳英
地址／〒271-0054 千葉縣松戶市中根長津町20-1F
營業時間／10至16點（週六・日・國定假日及其他時間請另洽）
公休日／不定休
交通／自東京地下鐵千代田線 馬橋站徒步5分鐘
E-mail／info@dear-design.com
HP／http://www.dear-design.com

La Page

School

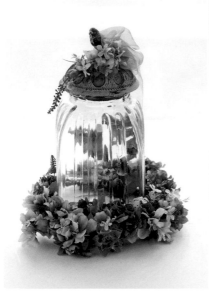

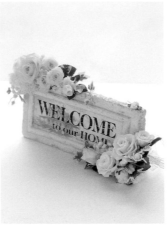

左圖／古典風格的玻璃收納罐，以鮮豔的藍色大飛燕草搭配裝飾。上圖／將迎賓牌以玫瑰圍繞，這樣漂亮的招待小物，想不想親手作作看呢？

以30年花藝設計資歷的
經驗&實績，親切的指導教學

　　La Page的課程，是時間任選的預約制。無論是小班制還是一對一、想培養興趣的人或想成為職業專家的人，都能配合自己的生活步調來進行課程。講師經驗豐富的負責人，精心指導的每一級別裝飾技術均頗受好評。也承接2至3名學員的校外課程邀約。

　　另設有「Dear⋯不凋花設計師資格認定教室」，也可在此考取證照。

負責人／寺嶋夏江
地址／〒359-1141 埼玉県所沢市小手指町 1-7
營業時間／另洽　公休日／不定休
交通／西武池袋線 小手指站徒步2分鐘
E-mail／terashima@lapage-flower.com
HP／http://lapage-flower.com

Abeille

School

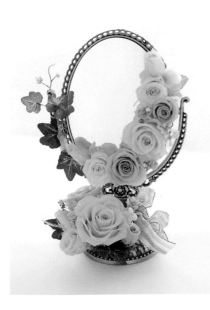

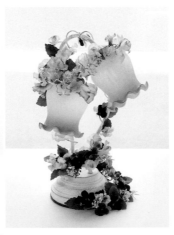

左圖／配色柔和的不凋花玫瑰，搭配橢圓形鏡子的甜美演出。上圖／以三色菫和香豌豆花等可愛的春季花卉，搭配鈴鐺外型的檯燈，非常可愛。

時間&作品製作都很彈性
的自由課程

　　教室位於武藏野市閑靜住宅街內，除了有培養興趣的花藝課程，教授捧花、花冠、花環、手腕花飾等婚禮小物的婚禮課程，以及婚宴後的捧花裝飾課程，都廣受好評。可以在突然想到要作的作品時報名課程，自由的作風相當有人氣。希望取得證照或開設教室的學員，也有個別的教育課程，精心支援學員的需求。

負責人／佐原治佳
地址／〒180-0022 東京都武藏野市境
營業時間／10至17點（週六・日・國定假日等，一個月約營業5日，時間請另洽）
公休日／不定休（請參考官網）
交通／JR中央線 武藏境站 徒步4分鐘（附設停車場）
E-mail／abeille-2006@tbr.t-com.ne.jp
HP／http://www.abeille-flower.biz

Phylica
•School•

歡迎帶孩子來的
藝術創作學院

重視聖誕節、母親節等節日活動，設有小班制藝術創作室般的課程，是極具魅力的學院。以小朋友為對象的活動也頗受好評。課程時間可個別洽談。也設有體驗課程，從初級到證照課程等各種配合學員程度的課程。

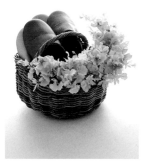

圖／以石斛蘭和文心蘭裝飾提籃，表現出鮮明的形象。

負責人／桑原正枝
地址／〒157-0067 東京都世田谷区喜多見9-27-13
營業時間／10至17點
公休日／週六・日・國定假日　交通／自小田急線 喜多見站徒步8分鐘
E-mail／mse_kuwabara@yahoo.co.jp

Column

禮物包裝
小祕訣 ❶

馬卡龍樹

要作出像小樹一樣有點高度的裝飾時，為了防止作品上下移動，建議使用可以穩穩固定的禮品用透明盒子。因為是透明的，可以看見內容物，也比較安心。

1　準備一個適合馬卡龍樹高度的盒子，在樹的底部貼上雙面膠。將樹固定在盒子正中央的位置。

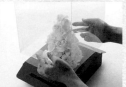

2　將透明盒蓋輕輕地蓋住樹，並以膠帶封起來。注意不要碰倒樹，同時打上蝴蝶結即完成。

Flower Chell
•School•
•Atelier•

以嚴選花材&緞帶
依個人喜好來裝飾

Flower Chell設有不凋花專門店&學院。可以在私人住家教室一邊聊天、一邊愉快地上課。由於是自由時間制，工具也全由教室準備，可以在下班後直接過來上課。將想作的裝飾設計或婚禮小物完成後，就可以享受午茶時光了！

圖／將玫瑰與小飾品作成可愛的裝飾。

負責人／鈴木直子
地址／〒103-0008 東京都中央区日本橋中洲3-13-1103
營業時間／10至19點・週六・日・國定假日到18點
公休日／不定休
交通／自東京地下鐵半藏門線 水天宮站徒步5分鐘・都營地下鐵
　　　新宿線 濱町站徒步8分鐘
E-mail／orange@flower-chell.com
HP／http://www.flower-chell.com

Fleur Cache-cache
•School•

在環境清幽的教室
享受與花的近距離接觸

Cache-cache是捉迷藏的意思，隱含著希望學員在環境清幽、像隱居住宅般的教室，輕鬆享受與花近距離接觸的樂趣。課程內容有以不凋花和人造花，搭配布或不織布等的裝飾設計。

圖／適合搭配自然風室內裝潢的花卉面紙盒。

負責人／湊 惠子
地址／〒143-0025 東京都大田区南馬込5-5-6
營業時間／另洽　公休日／週三・五
交通／都營地下鐵淺草線 西馬込站徒步10分鐘

Buona Fortuna

**亦有以外文教授的課程
和傳授說話訣竅的講座**

在義大利語中代表「好運」的校名，是負責人帶著「希望和我及花相遇的每一個人，都能有許多的好運降臨在身上」的願望而命名的。

負責人米澤茂美小姐曾定居在義大利，從外國人身上學到許多東西。因此現在也希望住在日本的外國人能夠開心地享受花藝裝飾的樂趣。限定體驗課程以義大利語或英語教學。一邊仔細地交流，一邊教授課程。

**進行作品發表＆展演＆
經營網路商店等多項活動**

米澤小姐也負責百貨公司或花藝活動的作品展示或展演，以及飯店內的花藝裝飾。2013年，在東京堂主辦的「挑選與搭配春季花卉首飾展」及「母親節禮品展」中，以Dear…不凋花設計師的身分參與作品展示。

另外，在網路商店也販售使用人造花製作的首飾。每年年底舉辦的感謝企畫也相當受到好評。

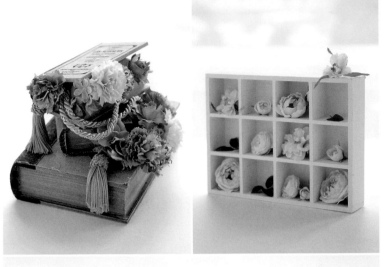

左上圖／以康乃馨和流蘇妝點書盒。右上圖／集合許多大小和開花程度不同的白玫瑰，將收納櫃裝飾得更具格調。下圖／以陸蓮花搭配展示架。

讓人驚喜的小禮物
花卉展示架

負責人／米沢茂美
地址／〒104-0053 東京都中央区晴海
營業時間／另洽
公休日／自東京地下鐵有樂町線・都營大江戸線月島站徒步15分鐘（接受月島站出發單程2小時以內的校外課程邀約）
E-mail／info@buonafortuna-flower.com
HP／http://www.buonafortuna-flower.com

Lumier

加入歐美流行元素
可愛的嬰兒禮物超人氣

　　堅持使用外國製緞帶或小物，精心製作簡約精緻作品的工作室。負責人岡田淑子小姐同時也是外國航空公司的空服員。因為受到歐美的婚禮裝飾吸引，而學習插花及不凋花。無論是百貨公司的展示販售或一日課程、校外課程均受到好評。其中和花搭配裝飾的歐美風格嬰兒禮品，更是可愛的令人不自覺滿溢笑容。

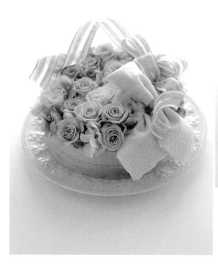

左圖／將玫瑰和手帕裝飾成蛋糕造型，作為祝賀生產的禮物。上圖／將陸蓮花和繡球花搭配可愛的嬰兒用品，串成色彩清爽的花圈。

負責人／岡田淑子
地址／〒116-0013　東京都荒川区西日暮里2-25-1-1120
營業時間／另洽　**公休日**／不定休
交通／JR山手線・京浜東北線　日暮里站徒步2分鐘
E-mail：info@lumier-flower.com
HP／http://www.lumier-flower.com

La Lotus

發揮插作生花的經驗＆色彩知識
提出能充分療癒身心靈的作品

　　la Lotus是負責人充分發揮從插作生花中學到的經驗，自然地以人造花和不凋花裝飾設計的工作室。

　　同時也是色彩治療師的負責人也會提供建議，加入色彩療癒的元素，作出更加豐富多彩的作品。也開辦結合法國的彩紙或美國的海報，和花朵搭配，讓大人與小孩一起同樂的WORKSHOP。

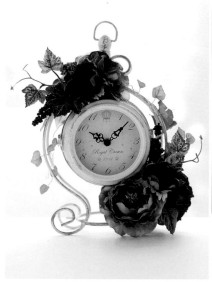

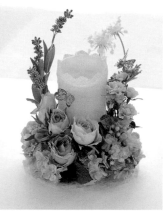

左圖／將紫色系的白頭翁和陸蓮花裝飾在時鐘上，展現高雅精緻風格。上圖／在LED蠟燭的周圍，作出以橘色、黃色與藍色花卉圍繞的裝飾。

負責人／蓮見麻里子
地址／東京都武藏野市
營業時間・公休日／另洽
交通／京王井の頭線吉祥寺站・JR中央線　三鷹站
E-mail／la_lotus@ca.em-net.ne.jp
HP／http://ameblo.jp/flowercolor-days/

Blancheur

School

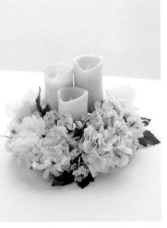

左圖／在裝飾好的人體模特兒上，以胸花和髮飾加以妝點。上圖／以白色系花卉自然地裝飾LED蠟燭，非常適合搭配特別日子的餐桌。

**學員包括10歲至70多歲
不論何時開始都能開心學習**

以自然的設計和柔和的色彩來搭配的不凋花，都是想要擺在身邊欣賞的作品。Blancheur不只有技術，同時也細心地指導姿勢及培養應用能力。使用豐富的花材及高滿足度的內容，令回頭客急遽增加。以兒童為對象的花育活動也正積極地展開，並有多項於各種比賽中獲獎、入圍的紀錄。

負責人／金谷奈美枝
地址／〒227-0038 神奈川県横浜市青葉区奈良2-17-25
營業時間／另洽
公休日／週日・國定假日
交通／自東急兒童國線 恩田站徒步5分
E-mail／flower-info@blancheur-design.com
HP／http://www.blancheur-design.com

Column
平面的手拿鏡

禮物包裝小祕訣 ②

像手拿鏡這類的平面物品，可以將底紙開個小洞，穿過繩子或緞帶將禮物打結固定。也可以在包好玻璃紙後以花或緞帶裝飾。

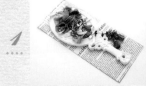

1 將厚紙板裁切成能夠完全擺放手拿鏡的大小，當作底紙。為了讓底紙看起來漂亮，以適合搭配手拿鏡的包裝紙包起來。

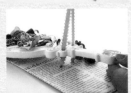

2 配合手拿鏡的位置，在厚紙板板上開一個洞。從下往上穿一條緞帶，固定好手拿鏡。將其放在玻璃紙上，從兩邊將玻璃紙拉起來，封住開口。

Carte Blanche

School

**輕鬆愉快地
欣賞室內花飾**

除了婚禮捧花的課程和訂單，也開設流蘇和羊毛氈的課程。要不要試試以觸感柔軟的素材，輕鬆悠閒地度過舒緩的時光？於2012年東京堂舉辦的花之首飾展獲獎的負責人，以小班制教學提供細心的指導。

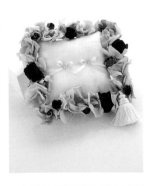

圖／將迷你抱枕裝飾成戒枕，以玫瑰華麗點綴。

負責人／田中順子
地址／〒244-0801 神奈川県横浜市戸塚区品濃町
營業時間／10點開始（詳細另洽）　公休日／週日
交通／自JR橫須賀線 東戶塚站徒步3分鐘
E-mail／info@carteblanche.lomo.jp
HP／http://carteblanche.lomo.jp

Amitie nori

讓初學者熟練升級的課程
確實提升技術等級

使用不凋花、人造花、Gel flower等多種花材學習的學院。以創校8週年為契機，也開設了店面，並打造成設備齊全，更加舒適且具機能性的上課環境。

課程方面，是從工具的使用方式及花材的操作順序開始，進行紮實的指導，直到可作出能當作贈禮等級的作品。由於花材相當豐富，甚至可使用像扶桑花、火鶴、櫻花等稀有的不凋花，相當受到好評。

包裝及色彩亦有涉獵
授課方式有所堅持的教學態度

負責人小田賀子小姐，不只擁有技術，對授課方式和待客之道也有所堅持，而她對於包裝和色彩等豐富的知識，也發揮於課堂之中，且對於流行趨勢也相當敏感。現在一週六天約教授150名學員，如此熱忱的表現也使她擁有眾多粉絲。

學員K小姐表示：「老師一直都很熱情，而且靈感會一個接著一個，令人陶醉其中。自由課程給人客製化的感覺，非常有充實感！」

設計是客製化的基本。思考場景或客戶的想法而自行提案的作品，得到不拘形式且極富創造性的評價。

購買花裝飾的S小姐也說：「向老師訂製了特製的新居賀禮，不但符合我的想法，而且真的非常漂亮，讓我覺得很感激。老師在討論和提案時都很細心親切，令人安心。」客戶對於作品和服務都感到非常滿足。

左上圖／放上眼鏡當裝飾，並以花妝點的相框。組合在一起當成贈禮。右上圖／沙漏以明亮的黃色系花卉來裝飾。下圖／在祝賀生產的嬰兒鞋內，以色彩柔和的玫瑰加以裝飾。

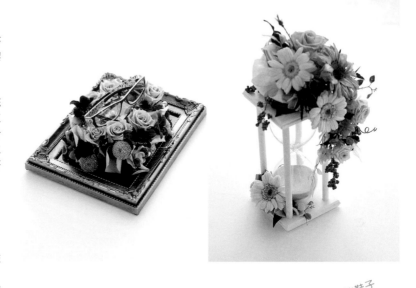

以玫瑰妝點的鞋子
可愛度滿分！

負責人／小田賀子　地址／〒422-8006 静岡県静岡市駿河区曲金3-6-18-3　營業時間／10點至18點30分　公休日／週日　交通／於JR東海道本線 靜岡站南口搭乘往競輪場（小鹿迴轉）公車，在農業會館前下車，徒步2分鐘，或由東名靜岡I.C開車15分鐘（停車場可停約8台車）
E-mail／amitie.nori@gmail.com
HP／http://amitie-nori.com

Lis rose

Atelier

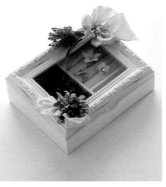

左圖／以粉紅色玫瑰裝飾的盒子中，放入可愛的蛋糕當作禮物。上圖／在珠寶盒中，放有以薰衣草和花作的首飾。盒子也以花和緞帶裝飾。

以花＆甜點為概念
創作有趣的組合禮品

　　曾入選不凋花比賽，也擁有品茶顧問資格的負責人成田百合小姐，本業是經營西式甜點店。經手製作將迷你捧花和甜點一同放入籃子等，以花和甜點為概念的禮物。以甜點搭配不凋花或人造花為特點的禮物，相當美麗且頗受好評，粉絲也在逐漸增加中。

負責人／成田百合
地址／〒474-0056 愛知縣大府市明成町4-72 Le Lis內
營業時間／10至20點
公休日／週一（遇國定假日則隔日休）
交通／自JR東海道本線 共和站徒步15分鐘
E-mail／lis-rose@le-lis.jp
HP／http://le-lis.jp

Column

小物組合禮物

禮物包裝小祕訣 ③

將幾個小禮物放在一個盒子中時，可以將人造花插入空隙中。不但外觀看起來漂亮，也可以代替緩衝物保護裡面的東西。

1 在盒底放入緩衝材料，上面放滿小禮物，將人造花插入縫隙中。將作品放入玻璃紙袋中，袋底摺入盒底下。

2 盒子底下的玻璃紙以膠帶貼好。將袋口細緻地收攏，以緞帶打個蝴蝶結。打成雙重蝴蝶結看起來會更華麗。

Gokuraku Goraku School
Flower & Craft

School

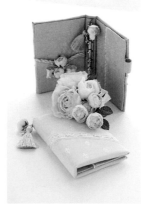

期望透過花卉
推廣手工藝文化

　　從小朋友到大人都能快樂學習的學院，一起來製作世上唯一的原創作品吧！有從初學者到證照班等各種課程。另有利用黏土製作花朵或人偶等手工藝課程，以及製作原創花課程等，多樣豐富的課程也是Flower & Craft的魅力之一。

圖／以布盒材料製作的系列手帳，花可以隨意取下。

負責人／渡邊峰子　　**地址**／〒465-0053 愛知縣名古屋市名東區極楽3-288　**營業時間**／10點30分至15點30分（可洽談）　**公休日**／週五・國定假日　**交通**／於地下鐵東山線 本鄉站搭乘往豬高綠地的公車，在豬高綠地南下車徒步1分鐘
E-mail／watanabeminekoschool@tg.commufa.jp
HP／http://www.gokuraku-goraku.net

Coco fleur (emma)

Atelier

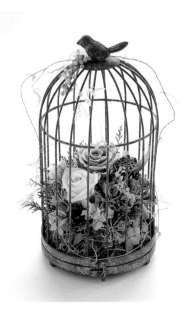

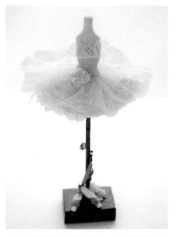

左圖／搭配古典的鳥籠，帶有懷舊色彩的玫瑰相當美麗，並以綠葉裝飾。上圖／以花作成的芭蕾舞者蓬蓬裙，非常適合當成室內裝飾品。

**擁有花店經驗的負責人
創作高雅而自然的花藝**

Coco fleur是以日常的法式風格為概念，保留高雅的格調，同時又能自然美麗地妝點空間，非常擅長裝飾布置的工作室。

大人風的可愛風格，成功抓住每一位客人的心。除了禮物，也有婚禮捧花和弔唁花等，創作範圍甚廣。擁有花店經驗的負責人，以充滿細心的態度來回應每位客戶的需求。

負責人／幕內睦子
地址／〒666-0142 兵庫縣川西市清和台東2-2-86
營業時間／主要以郵件服務，24小時均可
公休日／不定休
E-mail／cocofleur_emma@yahoo.co.jp

M.nasa

School
Atelier

**愉快地享受
和樂融融的裝飾設計**

除了有以不凋花製作婚禮小物的課程，也有依季節主題所推行的附午餐課程，全家族都可參加的附午餐不凋花家庭課程，也相當受到好評。也會在文化學院舉辦單堂課程。

圖／在架上裝飾著許多高雅雞蛋花的首飾掛板。

負責人／松尾奈沙美　地址／〒761-0123 香川縣高松市牟礼町原139-1　營業時間／10至18點　公休日／不定休　交通／自琴電電車（高松琴平電器鐵道）志渡線 原站徒步3分鐘
E-mail／nasa.733_m@docomo.ne.jp

Preserved Flower Shop & School

four leaves

School
Atelier

**將自己裝飾的花
擺設在室內或當作贈禮**

每天的生活中，常不自覺的感到只要有花，就覺得幸福……four leaves便是幫忙傳遞這份小小幸福的學院。

固定3人的小班制教學，可以紮實地學習。不論是初學者或希望考取證照，都有相應的課程可供選擇。

圖／以葡萄風信子妝點，以布盒材料製作的筆筒。

負責人／稻田美樹子　地址／〒901-2225 沖繩縣宜野灣市大謝名4-19-2　營業時間／11至17點　公休日／週六・日・國定假日　交通／搭乘那霸市外線公車，往屋慶名方向，至上大謝名下車，徒步5分鐘
E-mail／four-leaves@xw.raindrop.jp
HP／http://four-leaves.raindrop.jp

與您共享全國通用課程、舉辦各式活動＆媒體廣宣等計畫，
一同拓展設計的世界。

Dear…
Preserved flower
Designers

可以修習各種單日課程
與證照檢定班

Dear…
Artificial flower
Association

Dear…
Bridal flower
Designers

擁有300位以上學員的Dear…Designer。

在各協會的證照課程，會從搭配鐵絲和花藝膠帶的手工技術開
始訓練。

將基礎科所學到的技術應用在本科並反覆練習，從實際演練的
教學模式中，也可以學習到立體造型的基礎。

透過製作課堂上的作品，培養卓越的設計力的教學方式也大受
好評。

從課程講習當中，不僅享有購買花材、資材的優惠折扣，甚至
在開設教室後，還能以定價45％的批發價購買各種材料。

除此之外，學員還能共享舉辦活動和雜誌等媒體資源，畢業後
也可參與視覺銷售、商業禮儀、開業及經營學校的計畫。

| 花之道 | 10

花 & 雜貨 時尚搭配技巧

不凋花・人造花 & 雜貨的美麗變身

監　　　　修／桑島佳英
譯　　　　者／陳妍雯
發　行　　人／詹慶和
總　編　　輯／蔡麗玲
執　行　編　輯／劉蕙寧
編　　　　輯／蔡毓玲・黃璟安・陳姿伶・白宜平・李佳穎
執　行　美　編／李盈儀
美　術　編　輯／陳麗娜・周盈汝・翟秀美
內　頁　排　版／造極
出　版　　者／噴泉文化館
發　行　　者／悅智文化事業有限公司
郵政劃撥帳號／19452608
戶　　　　名／悅智文化事業有限公司
地　　　　址／新北市板橋區板新路 206 號 3 樓
電　　　　話／ (02)8952-4078
傳　　　　真／ (02)8952-4084
網　　　　址／ www.elegantbooks.com.tw
電　子　信　箱／ elegant.books@msa.hinet.net

2015 年 3 月初版一刷　定價 420 元

花 & 雜貨のおしゃれコーディネイト
©2013 KADOKAWA CORPORATION ENTERBRAIN
All Rights Reserved.
First published in Japan in 2013
by KADOKAWA CORPORATION ENTERBRAIN
Chinese translation rights arranged with
KADOKAWA CORPORATION ENTERBRAIN
through Creek and River Co., Ltd., Tokyo.

監修・製作 桑島佳英 *Kuwashima Kae*

　推廣生活空間&商業空間設計的Dear株式會社董事長、Dear…花藝學院&工作室負責人、有限責任事業組合 日本婚禮花藝協會理事。

　在累積設計師、空間布置經驗後，成為花藝家。負責不凋花&人造花設計專家的培育工作，除了經手婚禮會場及活動、空間的規劃設計，也從事商品製作、店鋪設計及企劃。以柔和的色調表現出夢境般的空間，吸引了眾多粉絲。

　本書中的雜貨全由她親自挑選，同時也負責設計。

　http://www.dear-design.com

經銷／高見文化行銷股份有限公司
地址／新北市樹林區佳園路二段 70-1 號
電話／ 0800-055-365
傳真／（02）2668-6220

工作人員	攝影	山本正樹・桑島佳英＊P.108至P.119
	構成・撰文	寺尾まり・荒木みゆき＊P.108至P.119
	藝術總監	釜內由紀江（GRiD）
	設計	飛岡綾子・五十嵐奈央子（GRiD）
	布盒製作	野口香里＊P.19右・P.37右・封底
	藤籃製作	高橋惠子（新英格蘭南塔特克藤籃協會）＊P.25右
	黏土工藝	中沢祥江＊P.34・P.36右中
	瓷器彩繪	Kanako（Salon de Chouette）＊P.37左
	協力	太田法子・鈴木真由美・Dear…設計師群
	編輯	柳綠（『花時間』編輯部）

拍攝協力	人造花	東京堂
	不凋花	Florever
	攝影棚	barbie bleau（http://barbie-bleau.com）
		＊P.16至P.19・P.28至P.31・P.34至P.37等

國家圖書館出版品預行編目資料

花 & 雜貨時尚搭配技巧：不凋花・人造花 & 雜貨的美麗變身 / 桑島佳英監修；陳妍雯譯 .
-- 初版 . -- 新北市：噴泉文化館出版，2015.3
　面；　公分 . -- (花之道；10)
ISBN978-986-91112-5-6 (平裝)

1. 花藝
971　　　　　　　　　　　　　　　　104001532

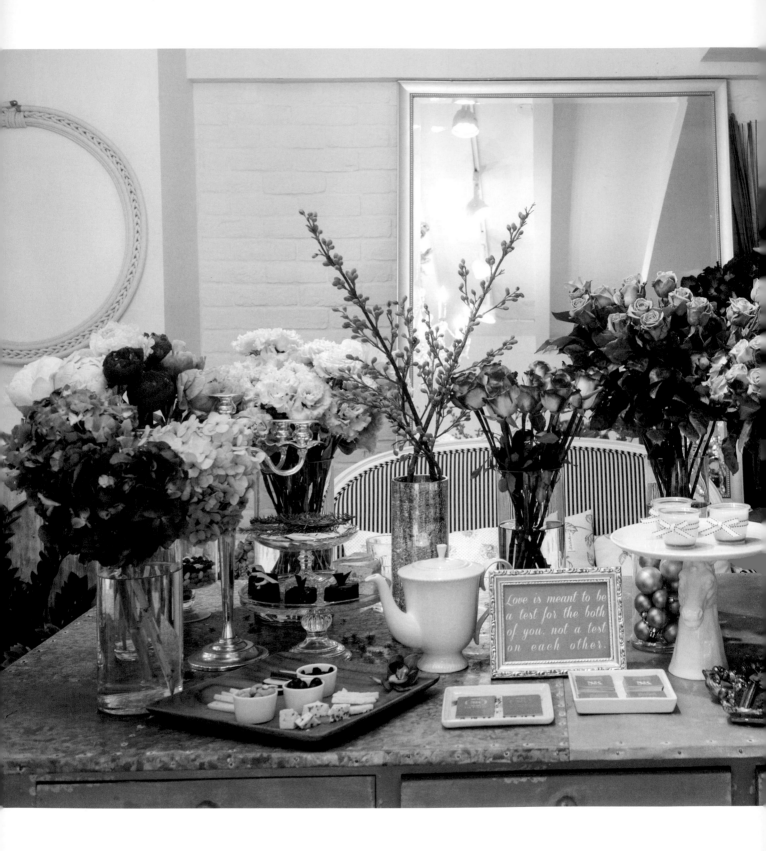

Love is meant to be
a test for the both
of you, not a test
on each other.

花 時 间

享受最美麗的花風景

定價：450 元

定價：480 元

定價：480 元

定價：480 元

定價：480 元

定價：480 元

定價：480 元

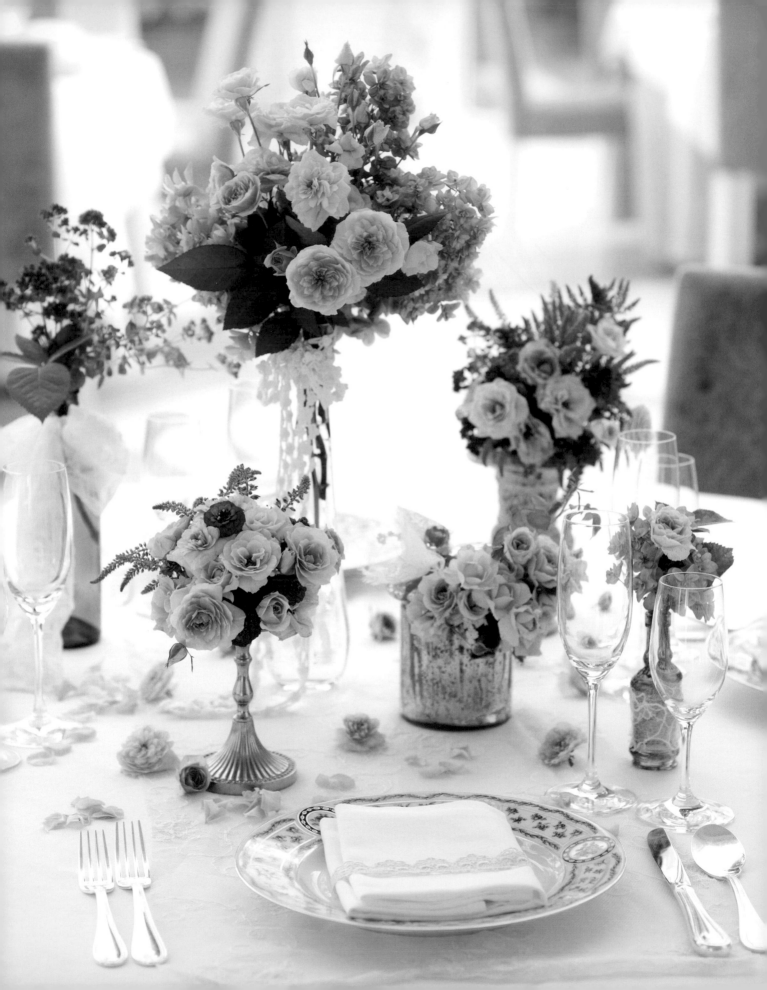

花時间 Wedding
婚禮特輯

定價：580 元

定價：580 元